LOI
DE
LA NUMISMATIQUE MUSULMANE

CLASSEMENT

PAR SÉRIES ET PAR ORDRE DE POIDS

DES MONNAIES ARABES DU CABINET DES MÉDAILLES
DE PARIS

Par C. MAUSS

Architecte du Gouvernement.

PARIS
ERNEST LEROUX, ÉDITEUR
28, RUE BONAPARTE, 28

1898

LOI
DE
LA NUMISMATIQUE MUSULMANE

BAUGÉ. — IMPRIMERIE DALOUX

LOI

DE

LA NUMISMATIQUE MUSULMANE

CLASSEMENT

PAR SÉRIES ET PAR ORDRE DE POIDS

DES MONNAIES ARABES DU CABINET DES MÉDAILLES
DE PARIS

Par C. MAUSS

Architecte du Gouvernement.

PARIS
ERNEST LEROUX, ÉDITEUR
28, RUE BONAPARTE, 28
—
1898

AVANT-PROPOS

Je dédie cette étude à la mémoire de mon vieil ami *Henri Sauvaire* qui a fait connaître tout ce que les historiens arabes ont écrit d'important sur les mesures, les poids et les monnaies de l'Orient Musulman. Son œuvre est le résultat d'un labeur acharné de trente années. Grâce à lui, il est possible de reconstituer tout le système des mesures antiques auquel les musulmans, héritiers des Perses, des Egyptiens, des Grecs et des Romains, n'ont, pour ainsi dire, rien changé.

La numismatique musulmane, à elle seule, permet de déterminer *la longueur* de la principale mesure du système.

Le *derhâm* de $2^{gr},93$ si fréquent dans la collection du cabinet des médailles de Paris, représente $1/10$ de l'once égyptienne de $29^{gr},3$. Celle-ci à son tour équivaut à la 1.000^e partie d'un poids total de $29^{kg},3810$ qui correspond au cube du pied égyptien de $308^{mm},5714$.

$$(308^{mm},5714)^3 = 29^{kg},3810$$

C'est le *talent d'Egypte*.

De ce talent dérivent toutes les mesures de capacité et tous les poids antiques. L'ancienne *livre de Paris* $= 489^{gr},683$; la *livre de Charlemagne* $= 367^{gr},262$; la *livre romaine* $= 326^{gr},455$; représentent $1/60$, $1/80$, et $1/90$ du talent d'Egypte qui contenait 36 mines Juives. Il s'ensuit que le Talent Juif valait $100/72$ du Talent d'Egypte.

L'étude des documents publiés par M. Sauvaire nous a permis

de reconnaître l'importance du poids *wáfy* de 437gr,2178 dont le Louvre possède un étalon arabe d'origine égyptienne. — Ce poids correspond, selon toute apparence, à la *mine euboïque* du talent de Babylone. Il diffère légèrement de la grande mine grecque de 435gr,274. Ces deux mines sont entre elles comme
$$\frac{224}{225} = \frac{896}{900}.$$

C'est encore à M. Sauvaire que nous devons d'avoir pu nous rendre compte de cette règle des 7/10 imposée par Abd-el-Malek-ebn-Merwân, aux monnayeurs musulmans, et d'après laquelle *10 derhâm* valent *7 metqâl* ; ce qui revient à dire que le *derhâm* vaut 7/10 du *metqâl*. Mais ici, comme pour toutes les autres parties du système, les arabes n'ont fait qu'hériter de l'antiquité, car la règle des 7/10 est aussi ancienne que les Pyramides.

Parmi les mesures de longueur il en est une que l'on retrouve à *Suse* et à *Tello* ; celle de 432mm. Sa moitié $= 216^{mm}$, forme un pied qui est, avec le pied d'Egypte, dans le rapport de 7 à 10.

$$\frac{216^{mm}}{308^{mm},5714} = \frac{7}{10}$$

D'où : 700 pieds de 308mm,5714 valent 1000 pieds de 216mm ; ce qui fait 216 mètres ou largeur de la Pyramide de Kephren.

On a, de même :

$$\frac{233^{mm},28}{333^{mm},257} = \frac{7}{10}$$

D'où : 700 pieds de 333mm,257 valent 1000 pieds de 233mm,28. Ce qui fait 233m,28 ou largeur de la Pyramide de Kheops. Le pied de 333mm257 est celui du tribunal mathématique de la Chine.

La règle des 7/10 nous permet encore de pouvoir affirmer que le *derhâm actuel du Caire* (3gr,0898), imposé à tout l'empire par le gouvernement ottoman comme derhâm religieux et

légal, *n'est pas le derhâm de Mahomet* qui vaut $3^{gr},06052$ ou $100/96$ du derhâm primitif de $2^{gr},93$.

Le grand ratl de la Mekke adopté par Mahomet valait 480 derhâm de $3^{gr},06052$ ou $5/100$ du Talent d'Egypte. C'est ce derhâm qui sert à évaluer tous les poids arabes mentionnés par les auteurs.

Quant au *derhâm* du Caire dont la valeur théorique est de $3^{gr},085005$, il représente $7/10$ du *metqâl mesry* de $4^{gr},40715$ formé de $1/100$ du *ratl mesry*.

Le *ratl mesry* qui vaut 144 derhâm *Kayl* ou $440^{gr},715$, est donc $3/2$ de la livre primitive de $293^{gr},810$; ce qui donne lieu à la série suivante dont le premier terme équivaut à la millième partie du *Grand Ratl de la Mekke* :

$$
\begin{aligned}
& \text{I} - 1^{gr},46905 \\
& \text{II} - 2,93810 \\
& \text{III} - 4,40715 \\
& \text{IV} - 5,87620 \\
& \text{V} - 7,34525
\end{aligned}
$$

Cette série nous montre que les poids antiques n'ont jamais quitté leur pays d'origine. Le quatrième terme équivaut à $1/10000$ du *Métrétès d'Alexandrie* qui valait deux pieds d'Egypte cubes.

Les cinq poids ci-dessus, correspondent à ceux de cinq types de monnaies que l'on rencontre dans la Collection Musulmane du Cabinet de Paris.

Enfin, la géographie elle-même nous offre un exemple de la règle des $7/10$.

Les savants qui, depuis le célèbre *d'Anville*, ont étudié la géographie antique, ont reconnu que, parmi les mesures itinéraires appliquées par les anciens auteurs à l'évaluation des distances géographiques, il s'en trouve une qui s'écarte peu de *cent mètres*.

Ce *petit stade* ne peut être que celui d'Aristote qui valait

9/10000 du degré ou 99m,97714 ; ou bien celui de 111m,085714 = 1/1000 du degré antique. Ce dernier, qui est la moitié du stade de Ptolémée, équivaut à 7/10 du stade d'Eratosthène de 700 au degré, et nous montre une application de la règle des 7/10 aux évaluations de distances géographiques.

Il serait difficile d'admettre le stade de 213m,284, dont la moitié, 106m,642, répondrait bien à la question. Mais le rapport du stade philétérien au degré étant 1/520,833, il est peu probable que les géographes anciens se soient servis d'un rapport si compliqué. Les deux rapports simples, 9/10000 et 1/1000, autorisent, au contraire, à donner la préférence, soit au petit stade de 99m,977, soit à celui de 111m,085714.

Il est probable que les anciens auteurs faisaient usage, tantôt du stade de 700 au degré, tantôt du stade de 1000 au degré, sachant combien les conversions étaient faciles à faire, grâce à la règle des 7/10.

Pour être bien fixé sur ce point, il suffirait de comparer certaines distances évaluées par les anciens géographes, aux évaluations de la géographie moderne.

$$\frac{111^m,085}{158^m,693} = \frac{7}{10} = \frac{\text{Petit stade}}{\text{Stade d'Eratosthène}}$$

I — 15m,8693
II — 31,7387
III — 47,6081
IV — 63,4775
V — 79,3469
VI — 95,2164
VII — 111,085714 = Petit stade
VIII — 126,9550
XI — 142,8244
X — 158,693876 = Stade d'Eratosthène

C'est en analysant les documents accumulés dans l'œuvre de

M. Sauvaire et puisés aux sources mêmes que nous sommes parvenu à coordonner toutes les parties du système antique des mesures et à en bien comprendre le mode de formation. On arrive, parfois, à des résultats d'une délicatesse surprenante. C'est ainsi que nous avons pu distinguer la coudée royale du temps de Darius Ier de celle de ses successeurs immédiats.

La première valait 656mm,1 = 9/8 de 583mm,2 (grande Pyramide). — C'est la *coudée composée* du Nilomètre d'Edfou ce qui semble prouver que ce Nilomètre est antérieur aux Ptolémées, et que la correction faite aux coudées primitives de l'échelle remonte, au moins, à Darius.

La seconde qui devint la *grande Hachémique* des Khalifes de Baghdad valait 658mm,285.

M. Dieulafoy a constaté en Perse, le pied de 328mm,05. — M. Oppert a relevé, en Mésopotamie, le pied de 329mm,142 qui est le pied royal des grands Rois de la Perse.

D'ailleurs pour bien comprendre comment les coudées antiques s'enchaînent les unes aux autres il suffit de jeter les yeux sur les tableaux suivants.

$$\frac{\text{Haut. G}^{de}\text{ Pyramide}}{\text{Larg. id.}} = \frac{148^m,114285}{233^m,28} = \frac{40}{63}$$

$$\frac{\text{Haut. G}^{de}\text{ Pyramide}}{\text{Stade de Ptolémée}} = \frac{148^m,114285}{222^m,17142} = \frac{2}{3}$$

$$\frac{\text{Stade de Ptolémée}}{\text{Larg. G}^{de}\text{ Pyramide}} = \frac{222^m,17142}{233^m,28} = \frac{20}{21}$$

$$\frac{\text{Stade grec}}{\text{Stade de Ptolémée}} = \frac{185^m,1428}{222^m,1714} = \frac{5}{6}$$

$$\frac{\text{Stade grec}}{\text{Stade de Suse}} = \frac{185^m,1428}{259^m,2} = \frac{5}{7}$$

$$\frac{\text{Larg. G}^{de}\text{ Pyramide}}{\text{Stade de Suse}} = \frac{233^m,28}{259^m,2} = \frac{9}{10}$$

D'où :

$$\left.\begin{array}{rl} \text{Grec. } 185^m,142 & = 500 \\ \text{Grande Pyramide. } 148,1142 & = 400 \\ \text{Ptolémée. } 222,1714 & = 600 \\ \text{Grande Pyramide. } 233,28 & = 630 \\ \text{Cléomède. } 133,3026 & = 360 \\ \text{Suse. } 259,2 & = 700 \end{array}\right\} \text{Pieds de } 370^{mm},2857$$

On voit, par ce tableau, quelle a été l'importance du pied de $370^{mm},2857$ et comment les stades *grec*, de *Ptolemée* ; de *Cléomède* ; de *Suse*, se rattachent aux deux dimensions principales de la grande Pyramide, par le pied de $370^{mm},2857$ qui est leur commune mesure.

I — $25^m,92$	I — $44,43428^{mm}$	
II — $51,84$	II — $88,86857$	
III — $77,76$	III — $133,30285$	
IV — $103,68$	IV — $177,73714$	
V — $129,60$ = Suse.	V — $222,17142$	
VI — $155,52$	VI — $266,60571$	
VII — $181,44$	VII — $311,04$	
VIII — $206,36$	VIII — $355,47428$	= P. PHILÉTÉRIEN
IX — $233,28$ = GR. PYRAMIDE.	IX — $399,90857$	
X — $259,20$ = Suse.	X — $444,34285$	
XI — $285,12$	XI — $488,77714$	
XII — $311,04$	XII — $533,21142$	= C. PHILÉTÉRIENNE

Le pied de $311^{mm},04$ a eu aussi son importance car un auteur ancien, attribue 5 stades au *périmètre* de la Grande Pyramide. Or, le côté de la Pyramide étant de $233^m,28$ le périmètre sera de $933^m,12$ qui équivalent à 5 stades de $186^m,624$ ou 3000 pieds de $311^{mm},04$.

Un autre auteur attribue 6 stades à ce même périmètre, ce qui donne au stade $155^m,52$ ou 600 pieds de $259^{mm},2$ (Suse) et 500 pieds de $311^{mm},04$.

Il n'est pas jusqu'au *pied royal de Perse* qu'on ne puisse rattacher à la Grande Pyramide. Le pied romain de 296mm,2285 est contenu 500 fois dans la hauteur de la Grande Pyramide qui est de 148m,1142, et comme le rapport du pied romain au pied royal est 9/10, il s'ensuit que le pied royal est contenu 450 fois dans la hauteur de la Grande Pyramide et 4500 fois dans le *mille romain*.

La règle des 7/10 permet encore de démontrer l'exactitude de la mesure théorique que nous attribuons à la largeur de la Grande Pyramide = 233m,28 = 1000 pieds de 233mm,28.

Le pied de 233mm,28 vaut exactement 7/10 du pied chinois de 333mm,257 et 7/16 de la coudée philétérienne de 533mm,2114 ; ce qui nous apprend que le *pied de Chine* vaut 5/8 de la coudée philétérienne ; 15/16 du pied philétérien et qu'il est contenu 700 fois dans la largeur de la Grande Pyramide. L'origine égyptienne du pied de Chine est ainsi démontrée.

En résumé quand on examine à fond, la question des mesures antiques, on en revient toujours à la série $\dfrac{777^{mm},6}{VII}$ que nous avons commentée autre part et dont les termes principaux sont la coudée de 555mm,428 et celle de 444mm,3428. La première était encore en usage en Egypte, à l'époque où *J. Greaves* professeur à l'université d'Oxford, la mesura dans les bazars du Caire. Un étalon antique de la seconde a été découvert par Champollion l'aîné dans un sarcophage de la Haute-Egypte. La coudée de 777mm,6 est contenue 300 fois dans la largeur de la Grande Pyramide. Celle de 999mm,7714 représente 9/1 000 000 d'une longueur primordiale de 111.085m,714 qui diffère du degré moyen moderne, de 25 mètres seulement.

Elle semble bien démontrer que les mesures antiques ont pour origine la longueur d'un degré *mesuré sur le sol de la Terre d'Egypte*, avec l'exactitude que pouvaient comporter les moyens dont les anciens disposaient pour ce genre d'opérations. Picard, en 1670, avait obtenu 57,000 toises ou 111.095m,528. La 360,000e partie du degré Egyptien a formé le pied de 308mm,5714 qu'on

retrouve au Parthénon. Il est contenu 756 fois dans la largeur de la Grande Pyramide. C'est donc bien aux Egyptiens que semble revenir l'honneur de l'invention d'un système qui, jusqu'à nos jours, a régi les transactions commerciales des nations de la terre.

Ce simple exposé suffit pour montrer l'importance et l'utilité des travaux auxquels M. Henri Sauvaire a consacré tant d'années. La langue arabe qu'il possédait aussi bien que sa langue maternelle, lui a permis de fouiller les manuscrits de toutes les bibliothèques de l'Europe.

Nous devions cet hommage à l'infatigable travailleur qui est mort sur la brèche ; car dans les derniers mois de 1896, il publiait encore avec le concours d'un ingénieur de Marseille, la traduction d'un document arabe, relatif à l'astronomie. Ce fut la dernière œuvre de cette vie laborieuse et utile.

Paris, mars 1898.

C. MAUSS.

Le *petit stade* des géographes, dont nous parlons à la page IV, pourrait encore être celui de 105^m7959, qui vaut 2/3 du stade d'Eratosthène, ou 400 pieds de $264^{mm}4897$.

Il est contenu 1050 fois dans la longueur du degré antique d'Egypte.

Le rapport $\dfrac{400}{882}$ qui l'unit au stade de Khéops prouve que la largeur de la grande Pyramide ne contient que 882 pieds de $264^{mm}4897$.

$$105^m7959 = 2/3 \text{ de } 158^{mm}6938.$$
$$\text{\textquotedblright} = 400 \text{ pieds de } 264^{mm}4897.$$
$$\text{\textquotedblright} = \dfrac{400}{882} \times 233^m28.$$

LOI
DE LA NUMISMATIQUE MUSULMANE

Dimidium facti, qui bene cœpit, habet.
(Horace).

A la fin d'une des belles préfaces qui servent d'introduction historique au catalogue des monnaies musulmanes, M. Henri Lavoix, le savant conservateur du Cabinet des médailles, posait en 1887, dans les termes suivants, le problème de la Numismatique arabe. Après avoir montré de quel secours peut être, pour l'histoire générale d'un grand empire l'étude des anciennes monnaies, M. Henri Lavoix terminait en disant :

« Alors vous placerez tout à son rang, selon son ordre, dans ses généralités et dans ses détails ; *vous trouverez la loi* ; vous donnerez la doctrine de cette science vous qui, mettant à profit les travaux de vos prédécesseurs, devez être un jour, l'historien complet ; définitif de la Numismatique musulmane ».

(Henri Lavoix).
Préface du catalogue des monnaies musulmanes des Khalifes orientaux, 1896.

Placer chaque monnaie *à son rang*, selon son *ordre* ; trouver *la Loi de la numismatique musulmane* ; tel est le problème en-

trevu et posé par M. Henri Lavoix. Cette loi réside en partie, dans le décret d'Ab-el-Malek-ebn-Merwân :

» Quand Abd-el-Malek-ebn-Merwân monta sur le trône, il réprouva la frappe des Roûm et fit battre des *derhâm*. Il établit que dix *derhâm* d'argent seraient égaux *en poids*, à sept *metqâl* d'or de la Mekke. D'après cela, le poids du *derhâm* d'argent égale donc les sept dixièmes du *dinar* d'or ».

(H. Sauvaire, p. 64).

Si donc, le poids d'un *derhâm* étant donné, nous établissons la série $\dfrac{\text{Derhâm}}{\text{VII}}$, le dixième terme de cette série nous montrera la valeur en poids du *dinar* ou *metqâl*. Mais les arabes divisaient encore leurs poids en *dix*, *douze* et *seize* parties. Il en résulte qu'outre la série $\dfrac{\text{Derhâm}}{\text{VII}}$ on pouvait encore avoir les trois autres séries

$$\dfrac{\text{Derhâm}}{\text{X}}\ ;\ \dfrac{\text{Derhâm}}{\text{XII}}\ ;\ \dfrac{\text{Derhâm}}{\text{XVI}}\ ;$$

de telle sorte qu'une même monnaie pouvait être considérée tantôt comme *derhâm* ; tantôt comme *metqâl*, selon qu'on lui appliquait la division par VII ou par X.

La règle établie par le décret d'Abd-el-Malek peut s'appeler, la règle des 7/10.

Le *metqâl* d'un derhâm donné s'obtient en multipliant le derhâm par 10/7.

Le *derhâm* d'un metqâl donné s'obtient en multipliant le metqâl par 7/10.

$$\text{Metqâl} = \text{derhâm} \times 10/7$$
$$\text{Derhâm} = \text{metqâl} \times 7/10.$$

Dans les trois volumes de son catalogue M. Henri Lavoix a classé les monnaies musulmanes par ordre chronologique. En les classant par ordre de poids et par séries, comme nous l'in-

diquons plus haut, on parvient à découvrir la méthode employée par les monnayeurs arabes, pour créer toutes ces monnaies d'or et d'argent dont le nombre et souvent la ténuité nous étonnent. On en rencontre qui pèsent six centigrammes seulement.

Cette profusion de types variés n'est pas le résultat du caprice ou de la fantaisie. C'est, au contraire, la conséquence rigoureuse et logique de la méthode employée par les ateliers monétaires de l'Orient.

L'ensemble des monnaies musulmanes peut être partagé, d'après leurs poids, en un certain nombre de séries. Chaque série représente sept ; dix ; douze ou seize parties d'un poids initial pris comme étalon. C'est ainsi qu'une monnaie principale m, étant donnée, on obtenait les subdivisions résultant des séries $\frac{m}{VII}$; $\frac{m}{XII}$; $\frac{m}{XVI}$; qu'on pouvait encore dédoubler au gré des monnayeurs ainsi que le prouvent certaines pièces du Cabinet.

Pour bien faire comprendre l'économie de ce système, nous prendrons comme premier exemple, une des monnaies qui se rencontrent le plus fréquemment parmi celles du catalogue ; le derhâm de $3^{gr},40058$ qui n'est autre que la drachme attique de huit à l'once romaine et de 128 à la grande mine grecque de $435^{gr},274$.

Si nous établissons les quatre séries :

$$\frac{3^{gr},40058}{VII} ; \frac{3^{gr},40058}{X} ; \frac{3^{gr},40058}{XII} ; \frac{3^{gr},40058}{XVI} ;$$

nous créerons 45 subdivisions qui *toutes*, correspondent aux poids de certaines monnaies du catalogue. — Si l'on tient compte du poids *droit* ; du poids *faible* et du poids *fort* qui résultent de la fabrication des monnaies en tout pays et dans tous les temps il est clair, par exemple, qu'une pièce qui, théoriquement doit peser $1^{gr},41688$ pèsera à la vérification plutôt $1^{gr},42$ que $1^{gr},41$, en admettant qu'elle n'ait subi aucune altération. C'est en effet ce

qui arrive pour les pesées de M. Henri Lavoix dont on ne saurait trop admirer l'exactitude.

Nous pouvons fournir, dès maintenant, un second exemple tout aussi probant et qui a pour base le derhâm *théorique* du Caire formé des 7/10 du *Metqâl Mesry*.

$$3^{gr},085005 = 7/10 \text{ de } 4^{gr},40715$$

Toutes les subdivisions des séries $\dfrac{3^{gr},085}{VII}$; $\dfrac{3^{gr},085}{X}$; $\dfrac{3^{gr},085}{XII}$; $\dfrac{3^{gr},085}{XVI}$, se rencontrent parmi les monnaies du catalogue.

Voilà donc 90 pièces du Cabinet qui se trouvent identifiées et classées par ordre de poids d'une façon incontestable.

On peut encore appliquer cette méthode au *derhâm kayl* de $3^{gr},6052$, qui est, avec le *metqâl wâfy* de $4^{gr},372178$ un des poids les plus importants, sinon le plus important, de la Numismatique arabe. On obtiendra encore 45 subdivisions, dont les poids correspondants existent parmi les monnaies du catalogue.

Grâce à cette méthode très simple comme le sont, en général les méthodes arabes, nous sommes parvenu à identifier plus de 600 monnaies du cabinet des médailles, et il est très probable qu'en poursuivant cet examen, on arriverait à cataloguer par ordre de poids toutes les monnaies musulmanes de la collection de Paris. Nous en fournirons la preuve dans la suite de cette étude.

C'est à Damas et à la Mekke qu'il faut d'abord chercher les éléments des premiers *dinâr* du temps d'Abd-el-malek.

Nous connaissons la série de la Mekke d'où l'on tire le *derhâm* de $2^{gr},93$.

$$\dfrac{1469^{gr},050}{X}$$

I — $146^{gr},905 = 1/10$ *ratl* de la Mekke.

II — $293,810 = 10$ onces antiques d'Egypte.

III — 440,715gr = ratl *Mesry* ou du Caire.
IV — 587,620 = 1/100 du métrétès d'*Alexandrie*.
V — 734,525 = 2 livres de *Charlemagne*.
VI — 881,430 = 2 ratl *Mesry*.
VII — 1028,335 = 2 × 514gr,217.
VIII — 1175,240
IX — 1322,145
X — 1469,050 — ratl de *la Mekke* au temps de *Mahomet*.

Le *metqâl* correspondant au *derhâm* de 2gr,93 est le metqâl primitif de 4gr,19729 formé des 10/7 de 2gr,938.

Le *derhâm* du *metqâl* de 4gr,40715 sera de 3gr,085; celui du *metqâl* de 5gr,876 sera de 4gr,113.

Cette série remarquable qui met le *ratl de la Mekke* en rapport exact avec le *métrétès antique d'Egypte*, et avec la *Pile de Charlemagne* permet de démontrer l'antiquité du *ratl mesry* de 440gr,715 que les Arabes d'*Amr'-ebn-el-Aâs* ont dû trouver en usage, au moment de la conquête de l'Egypte. Cette série prouve en outre, que la valeur du *derhâm du Caire*, fixée par la commission égyptienne de 1841, à 3gr,0898 ne vaut que 3gr,085005 ou 7/10 de 4gr,40715. Elle montre encore que le *derhâm du Caire n'est pas le derhâm légal* des auteurs Arabes puisque nous avons prouvé que le *derhâm légal* est de 3gr,06052 ou 7/10 du *metqâl wâfy* de 4gr,37217.

Le *ratl mesry* nous en fournit lui-même la preuve. Les formules arabes l'évaluent à 144 *derhâm kayl*: or, 144 *derhâm* de 3gr,06052 font juste 440gr,715 tandis que 144 *derhâm* de 3gr,0898 donneraient pour le *ratl mesry* 444gr,9312, valeur évidemment trop forte.

Le catalogue de M. Henri Lavoix confirme, d'ailleurs, cette démonstration car il nous montre un grand nombre de *dinâr* dont le poids est juste de 4gr,40.

En résumé le *derhâm du Caire* dérive du *ratl mesry* de 440gr,715 dont il représente 7/1000; sa valeur théorique est

$3^{gr},085$; le *derhâm légal* des auteurs Arabes, est de $3^{gr},06052$ ou 7/1000 du *ratl wâfy* de $437^{gr},2178$.

Le catalogue nous montre des pièces de $4^{gr},40$; de $3^{gr},08$; de $4^{gr},36$; et de $3^{gr},06$.

Damas est resté fidèle à l'once de $29^{gr},84$ qui dérive du *ratl de Médine* adopté par les Khalifes de Baghdad.

$$\frac{596^{gr},800}{\text{III}}$$

I — $198^{gr},934$
II — 397,868 — Ratl de 91 metqâl (Irâq).
III — 596,802 — Médine = 20 onces de $29^{gr},84$
IV — 795,736

Le catalogue nous montre à la fin du 1er siècle de l'Hégyre, les *dinâr* de $4^{gr},19$; de $4^{gr},26$; de $4^{gr},40$ et de $4^{gr},11$; ainsi que les *derhâm* de $3^{gr},06$; de $2^{gr},98$; de $3^{gr},08$ et de $2^{gr},88$.

La règle des 7/10 a donc été généralement observée par les ateliers monétaires, à partir du Khalifat d'Abd-el-Malek.

Chaque *metqâl* a son *derhâm* correspondant. Mais cette règle est beaucoup plus ancienne que l'Islam et c'est peut-être parce-qu'il la trouva appliquée à la Mekke qu'*Abd-el-Malek* voulut en faire une loi générale. Il serait intéressant de rechercher à quelles influences est due l'adoption de cette loi dont une des plus curieuses et des plus anciennes applications nous est fournie par le *metqâl sayrafy* de $5^{gr},82957$ dont le *derhâm* est de $4^{gr},080699$.

Ce derhâm équivaut à 1/10000 du *Talent Juif*.

Ce seul exemple suffit pour montrer qu'Abd-el-Malek n'inventait rien en revenant à une règle connue de l'antiquité. Comme le firent plus tard Haroun-er-Rachid et Charlemagne, il se bornait à édicter, car la règle des 7/10 remontait aux temps les plus reculés.

On ne sait par qui cette règle avait été conservée : par les Grecs, ou par les savants de la Perse ?

La seconde hypothèse nous semble la plus probable, bien qu'il soit possible de prouver, à l'aide des monnaies du Cabinet, que les Arabes continuèrent à se servir des poids grecs et romains.

Ainsi le catalogue nous montre le *metqâl* de $4^{gr},35$ et son *derhâm* de $3^{gr},04$; le metqâl de $4^{gr},66$ et son derhâm de $3^{gr},26$; le metqâl de $4^{gr},85$ et son derhâm de $3^{gr},40$. Tous ces poids sont grecs.

C'est peut-être ici le lieu de se demander quel était le poids véritable du *Talent de Babylone* qu'Hérodote évalue à 70 mines *euboïques*. Plusieurs métrologues estiment que la mine *Euboïque* est la même que la grande mine grecque de $435^{gr},274$. Dans ce cas le talent de Babylone vaudrait $30^{kg},46918$. Mais, s'il s'agit de cette mine grecque qu'Hérodote devait connaître, pourquoi l'aurait-il désignée sous le nom d'*Euboïque ?*

Il semble naturel de supposer que la mine euboïque devait être un peu différente et nous serions porté à voir, dans le ratl Wâfy du Louvre un spécimen arabe de la mine euboïque. On aurait alors pour la valeur du talent de Babylone, $30^{kgr},60524$, c'est-à-dire 100 *sîr* de l'Inde et 10000 *derhâm* de $3^{gr},06052$. Le cabinet des médailles possède plusieurs exemplaires de ce derhâm.

Le talent de Babylone serait ainsi 3/4 du talent juif de $40^{kgr},80699$.

Le poids assyrien du Louvre connu sous le nom de *Lion de Khorsabad* justifierait à peu près notre hypothèse car la vérification de ce poids a donné comme résultat $60^{kgr},303$ ou deux fois $30^{kgr},1515$. Le *Lion de Khorsabad* ne porte d'ailleurs aucune inscription, aucune marque distinctive qui permette d'affirmer que ce bronze soit un *étalon* ; et quand on voit avec quelle rigueur les monnayeurs orientaux ont établi les poids de leurs monnaies, on hésite à admettre une différence de $453^{gr},77$ entre le poids réel du *Lion de Khorsabad* et le poids théorique qu'il est censé devoir représenter.

Les poids des monnaies musulmanes sont *rigoureusement* conformes à leurs valeurs théoriques.

Les deux séries $\dfrac{340^{gr},058}{II}$ et $\dfrac{340^{gr},058}{III}$ confirment ce que nous disons de la précision des monnayeurs arabes car le catalogue de M. H. Lavoix nous montre le *derhâm* de $3^{gr},40$ ainsi que les *dinâr* de $4^{gr},53$; de $5^{gr},10$ et de $6^{gr},80$.

$\dfrac{340^{gr},058}{II}$

I. — $170^{gr},029$.
II. — $340,058$ = grec
III. — $510,087$.
IV. — $680,116$.

$\dfrac{340^{gr},058}{III}$

I. — $113^{gr},352$.
II. — $226,705$.
III. — $340,058$ = grec.
IV. — $453,411$.

Le dinâr de $4^{gr},53$ pourrait s'appeler *drachme anglaise*, puisqu'il représente 1/100 de *l'avoir du poids* théorique. C'est l'ancien *aureus* romain.

Ce qui montre encore la précision des arabes, c'est le *derhâm* du *dinâr* de $4^{gr},53$, qui vaut théoriquement $3^{gr},1738$ et qu'on retrouve parmi les monnaies du cabinet des médailles avec la cote $3^{gr},17$ exactement.

En ce qui concerne le talent de Babylone, on peut noter que 70 mines grecques de $435^{gr},274$ correspondent à 8960 drachmes attiques de $3^{gr},40058$ tandis que 70 *Ratl Wâfy* de $437^{gr},217$ correspondent à 9000 de ces mêmes drachmes.

La seconde valeur du talent se compose plus simplement que la première, et, pour cette raison nous serions porté à voir dans le *Ratl Wâfy* du Louvre un souvenir de la mine euboïque. Mais pour être plus affirmatif, il faudrait posséder d'autres éléments de comparaison.

Le célèbre Paucton estime que le talent de Babylone était égal au *centupondium* romain et valait 3600 sicles.

Le *centupondium* est, par définition, de cent livres romaines, c'est-à-dire $100 \times 326^{gr},455 = 32^{kgr},6455$.

Nous connaissons la valeur du *sicle* qui est d'une demi-once romaine ou $13^{gr},602$.

3600 × 13gr,602 font 48kg,9683 ou 100 livres de Paris.

La première évaluation de Paucton correspond à 75 mines grecques de 435gr,274 ; la seconde à 112 1/2 mines. Enfin Paucton conclut à une valeur du talent de 68,49 livres de Paris ou 68,49 × 489gr,683 = 33kg,538.

Ces résultats ne concordent pas. Il y a donc erreur dans les évaluations et la valeur exacte du Talent de Babylone reste encore indécise.

Si l'on arrivait à prouver que le talent de Babylone était égal à celui des Juifs, qui valait 40kg,80699, on peut signaler que ce poids équivaut à 70 *ratl Sayrafy*, de 582gr,957. Serait-ce là la mine Euboïque ?

La numismatique musulmane pourrait donc servir à reconstituer tout le système pondéral des anciens. A ce point de vue, on peut citer, parmi les monnaies les plus remarquables le *derhâm* de 2gr,93 qui représente 1/10000e du pied d'Egypte cube ; le *derhâm* de 9gr,79 qui vaut 1/30 de la livre de 293gr,810 ; — le *Metqâl Sayrafy* de 5gr,82957 et son *derhâm* de 4gr,08069. Le derhâm de 4gr,08 est considéré par les docteurs arabes comme étant l'étalon le plus ancien du *derhâm légal*. Il équivaut à 1/10000 du talent Juif ; à 8 *Dâneq* et à 4/3 du *derhâm Kayl* de 3gr,06052.

Pour bien faire comprendre la méthode des monnayeurs musulmans, il suffit de comparer les deux séries $\frac{293^{gr},810}{IV}$ et $\frac{293^{gr},810}{III}$ aux monnaies du catalogue de M. Henri Lavoix.

$$\frac{293^{gr},810}{IV}$$

I — 73gr,452
II — 146,905
III — 220,357
IV — 293,810 = Liv. de 96 derhâm.

V — 367gr,262 = Liv. de Charlemagne.
VI — 440,715 = Ratl Mesry.
VII — 514,167
VIII — 587,620 = 1/100 mètrètès d'Alexandrie.
IX — 661,072
X — 734,524 = 2 Liv. de Charlemagne.
XI — 807,976
XII — 881,430

$$\frac{293^{gr},810}{III}$$

I — 97gr,936.
II — 195,873.
III — 293,810 = Livre de 96 derhâm.
IV — 391,746 = Ratl Malékite de 128 derhâm Kayl.
V — 489,683 = Livre de Paris.
VI — 587,620 = 1/100 Métrétès d'Alexandrie.
VII — 685,556.
VIII — 783,493 = 2 Ratl Malékites.
IX — 881,429.
X — 979,365 = 100 derhâm de Perse.

Le Cabinet des Médailles nous montre des monnaies qui pèsent : 0gr,73 ; — 1gr,46 ; — 2gr,20 ; — 2gr93 ; — 3gr,67 ; — 4gr,40 ; — 2gr,57 ou 1/2 de 5gr,14 ; et 5gr,88.

Plus :

3gr,60 ou 7/10 de 5gr,14.
4gr,11 ou 7/10 de 5gr,876.
3gr,08 ou 7/10 de 4gr,40715.
4gr,19 ou 10/7 de 2gr,93810.

On trouve aussi une pièce de 27gr,54 qui équivaut exactement à 9 derhâm kayl de 3gr,06052.

Le catalogue montre encore :
0gr,97 ou 1/10 du derhâm perse de 9gr,79 ; — 1gr,95 ; — 3gr,91 ; —

$4^{gr},90$ pour $4^{gr},896$; — $5^{gr},88$ pour $5^{gr},876$; — $7^{gr},83$; — $9^{gr},80$ pour $9^{gr},793$; — $5^{gr},48$ ou 7/10 de $7^{gr},834$; — $6^{gr},00$ pour $5^{gr},996$ ou 10/7 de $4^{gr},197$.

Ces deux exemples suffisent pour montrer la méthode suivie par les monnayeurs musulmans et peut-être par les monnayeurs de l'antiquité.

Chaque atelier adoptait la série des poids en usage dans la contrée où il opérait. C'est, du moins, ce qui semble ressortir de cet examen ; puis, après avoir divisé par cent chaque terme de cette série, frappait des pièces dont les poids correspondaient aux subdivisions du poids principal. Dans l'exemple que nous donnons ici, les deux poids principaux, après la division des termes par cent, sont le *dinâr* de $9^{gr},7936$ qui est encore aujourd'hui, le *derhâm* de la Perse ; et la pièce de $7^{gr},345$ qui vaut 2/100 de la Livre de Charlemagne de $367^{gr},262$. Ces deux pièces existent au Cabinet de Paris, avec les cotes $9^{gr},80$ et $7^{gr},34$.

Les monnaies et les poids musulmans servent à prouver l'origine orientale des anciens poids de France.

Parmi les monnaies musulmanes qui figurent au Cabinet des médailles il s'en trouve une, celle de $5^{gr},10$ dont le poids est des plus importants à signaler, parce que ce *dinâr* vaut exactement 7/6 du *metqâl wâfy* de $4^{gr},37217$, et qu'il confirme toutes les valeurs que nous avons attribuées aux différents poids des arabes.

Chacun des termes des séries $\dfrac{510^{gr},087}{VII}$; $\dfrac{510^{gr},087}{X}$; $\dfrac{510^{gr},087}{XII}$; $\dfrac{510^{gr},087}{XVI}$ et $\dfrac{582^{gr},957}{X}$, divisé par cent, correspond au poids d'une des monnaies du catalogue.

On y rencontre en effet :
$0^{gr},72$; — $1^{gr},45$; — $2^{gr},18$; — $2^{gr},91$; — $3^{gr},64$; — $4^{gr},36$; — $5^{gr},10$; — $5^{gr},83$; — $6^{gr},55$; — $0^{gr},51$; — $1^{gr},02$; — $2^{gr},04$; — $2^{gr},55$; — $3^{gr},06$; — $3^{gr},57$; — $4^{gr},08$; — $4^{gr},59$; — etc., etc., etc.

Le lecteur pourra s'exercer à ces recherches en établissant les cinq séries mentionnées ci-dessus.

Le *Metqâl Sayrafy* de 5gr,83 équivaut à 4/3 du Metqâl Wâfy de 4gr,37. Ce metqâl est aussi intéressant que celui de 4gr,37, parcequ'il représente 10/7 du *derhâm ancien* de 4gr,08.

Les auteurs arabes nous apprennent en effet, qu'au *commencement*, le derhâm était de 8 dâneq et que, plus tard, il ne fut plus que de 6 dâneq, c'est-à-dire 3/4 du précédent. L'usage du derhâm de 3gr,06052 était donc considéré comme nouveau par rapport à celui de 4gr,08. Celui-ci valait 1/10,000 du talent juif; celui-là équivalait à 7/10 du metqâl Wâfy de 4gr,37 et ce fut peut-être pour que leur metqâl *légal* fut différent de celui des Juifs que les Arabes adoptèrent le metqâl Wâfy de 4gr,37 qui vaut 3/4 de 5gr,83.

Le metqâl de 5gr,83 que les auteurs désignent sous le nom de « Sayrafy » était, à l'époque arabe, et est peut-être encore celui des changeurs (*Sérafs*), et cette perpétuité d'un poids dérivé du talent juif, dans sa fonction financière est tout à fait remarquable.

Le metqâl *Sayrafy* de 5gr,83 et le derhâm *ancien* de 4gr,08 servent à prouver l'antiquité du metqâl wâfy de 4gr,37217 avec lequel ils sont en rapport exact.

$$582^{gr},957 = 4/3 \text{ de } 437^{gr},2178$$
$$408^{gr},069 = 14/15 \text{ de } 437^{gr},2178.$$

La question des *monnaies musulmannes* est intimement liée à celle des poids. Le poids d'une monnaie correspond toujours à une subdivision du système pondéral, et comme les poids musulmans variaient suivant chaque contrée, ou même d'une ville à l'autre, on a, ainsi, l'explication de la diversité des monnaies que renferme le Cabinet des Médailles.

Les résultats qu'ont obtenus MM. de la Nauze et Letronne par les pesées de nombreuses monnaies romaines nous montrent combien il est important, pour l'étude des anciennes monnaies, d'en bien connaître le poids, et l'on ne saurait trop louer M. Henri Lavoix du soin avec lequel il a vérifié toutes les pièces arabes du Cabinet.

Parmi les poids arabes, il en est un que nous devons signaler parce qu'il diffère, à peine, du demi-kilogramme : c'est la livre de 499gr,677. Son emploi est prouvé par le rapport simple qui l'unit au ratl *wâfy* du Louvre, et mieux encore par sa présence parmi les monnaies musulmanes de la Collection de Paris, sous la forme d'un *dinâr* de 4gr,99 = 1/100 de 499gr,6775.

Les poids des monnaies correspondent si exactement aux poids du système pondéral qu'on est obligé d'admirer la précision des monnayeurs Musulmans.

Les poids arabes se vérifiaient à l'aide de semences de moutarde que l'on comptait avec soin, et l'étonnante coïncidence qui existe entre le poids effectif des monnaies et leur poids théorique prouve la minutieuse précision des vérificateurs dans la confection des étalons.

Quelques auteurs ont accusé les Arabes de fantaisie et de caprice. C'est une grave erreur car avec des moyens de contrôle moins parfaits que les nôtres, ils obtenaient, dans la pratique une exactitude que confirme la théorie.

Je n'en citerai qu'un exemple parce qu'il nous intéresse plus que d'autres.

La livre de Paris vaut théoriquement 489gr,683 ou 100 *metqâl* de 4gr,89683. Le Cabinet des Médailles possède ce *dinâr* avec la cote 4gr,90 et si l'on cherche le *derhâm* de ce dinâr par la règle des 7/10, on obtient 3gr,42778. Le catalogue nous montre un grand nombre de pièces qui pèsent 3gr,42 — 3gr,43. La seconde valeur est celle qui se rapproche le plus du poids théorique.

De même le *derhâm* de 3gr,67 implique un *dinar* de 5gr,24661 ; l'une et l'autre de ces monnaies existent dans notre collection nationale. La première équivaut à 1/100 de la livre de Charlemagne. La seconde correspond à 1/100 du *Meudd du Prophète*.

Le catalogue nous montre encore le demi-dinar de 2gr,62, 2gr,63 dont le poids *droit* est 2gr,6233 ; puis le tiers du dinar 1gr,74886, avec la cote 1gr,75 et enfin le sixième du dinar ou 0gr,87. Cette dernière pièce dont le poids théorique est 0gr8744

représente 1/3 du *metqâl wâfy* de 4gr,37217 et donne lieu à la série suivante :

$$\frac{524^{gr},661}{VI}$$

I — 87,44356 gr = 20 *metqâl wâfy*.
II — 174,887 = 40 *metqâl wâfy*.
III — 262,330 = 1/2 *meudd*.
IV — 349,774 = *ratl d'Aragon*.
V — 437,2178 = *ratl wâfy*.
VI — 524,661 = *meudd du Prophète*.
VII — 612,104 = 140 *metqâl wâfy*.
VIII — 699,547 = 2 *ratl d'Aragon*.
IX — 786,992 = 2 *ratl de Baghdad*.
X — 824,4356 = 2 *ratl wâfy*.

Chacun des termes de cette série, divisé par cent est représenté au cabinet des médailles par une pièce correspondante. C'est dans la section d'Espagne et d'Afrique que se trouve la pièce de 7gr,86. Ce qui semble indiquer que la série $\frac{524^{gr},661}{VI}$ où l'on rencontre le ratl d'Aragon de 349gr,774 était employée par un atelier monétaire de l'Espagne ou du nord de l'Afrique. C'est en effet dans le volume de 1891 du catalogue que l'on rencontre plusieurs pièces de 3gr,4977, avec la cote *faible* de 3gr,49 et la cote *forte* de 3gr,50. Ces coïncidences remarquables nous prouvent que les monnayeurs arabes étaient parvenus à donner à leurs monnaies la rigueur pondérale qu'on exige des monnayeurs modernes. Ainsi pour rester dans la limite de certaines pièces arabes, la pièce française de dix francs, doit peser comme poids *droit* 3gr,225. Mais on tolère un poids fort de 3gr,233 et un poids faible de 3gr,217. Cette tolérance en plus et en moins est identique à celle que nous offrent les monnaies musulmanes.

C'est au ratl d'Aragon de 349gr,774 que se rapporte celui de 499gr,677 qui en est les 10/7. Le cabinet de Paris possède la

pièce de 4gr,99. Il s'ensuit que les Arabes ont fait usage d'un poids de 999gr,354 = 2 × 499gr,677. Ce poids diffère du kilogramme de moins d'un gramme. Ainsi l'on peut dire que le *mètre* et le *kilogramme* existaient virtuellement parmi les mesures et les poids de l'ancien système égyptien. Les unes comme les autres dérivent de la longueur d'un degré terrestre. Le mètre antique de 999mm,771,4 valait 9/1000,000 d'un degré de 111085m,714. Le pied de 308mm,5714 valait 1/360,000 de ce même degré. Le poids de 999gr,354 valait aussi $5/7 \frac{(308^{mm}5714)^3}{21}$, mais 5 (308mm,5714)3 = 146kg,905, c'est-à-dire *100 ratl de la Mekke*, au temps de Mahomet. Ce qui donne encore :

$$999^{gr},354 = \frac{100 \text{ ratl de la Mekke.}}{7 \times 21}$$

$$\text{»} = \frac{100 \text{ ratl de la Mekke.}}{147}$$

$$\text{»} = \frac{4}{49}\text{Pile de Charlemagne.}$$

$$\text{»} = \frac{100}{49} \text{ de la livre de Paris.}$$

Pour expliquer l'infinie variété des monnaies musulmanes, il suffit de consulter le petit traité de l'archevêque de *Nésibîn*, *Mar-Eliyâ* qui vivait au commencement du xie siècle de notre ère. Ce traité a été publié par M. Henri Sauvaire dans une Revue Scientifique de Londres. L'archevêque de *Nésibîn* énumère la plupart des poids en usage de son temps, et comme il les évalue en *metqâl* et en *derhâm* légaux, il est facile d'établir le poids réel de chacun d'eux.

Parmi les poids, il en est un que Eliyâ appelle *ratl des Briques* et qu'il évalue à 60 ratl de Baghdad. Ce poids global équivaut à 64 livres de 368gr,9025 et cette livre nous servira encore pour montrer la délicatesse de main des monnayeurs arabes.

On ne doit pas la confondre avec la livre de Charlemagne qui

vaut 367gr,262. En effet le catalogue nous montre la pièce de 3gr,68 — 3gr,69 ainsi que celle de 3gr,67. Le ratl de 367gr,262 vaut 3/4 de la livre de Paris de 489gr,683 ; le ratl de 368gr,902 vaut 3/4 de 491gr,869, l'ancien poids commercial des Anglais.

Le catalogue nous montre des pièces de 2gr,44 ou 1/100 du marc de Paris, et des pièces de 2gr,45 — 2gr,46 qui diffèrent des précédentes d'un centigramme seulement.

La pièce de 4gr,9186 n'existe pas au cabinet de Paris ; mais elle doit exister dans un cabinet étranger, car sa moitié 2gr,46 et ses 2/3 $=$ 3gr,28 se rencontrent dans la collection de Paris. — Le *derhâm* du dinâr de 4gr,9186, qui vaut 3gr,443 se rencontre avec la cote 3gr,45. On trouve aussi le demi-derhâm de 1gr,72 et le tiers de derhâm $=$ 1gr,147 ; ce dernier avec les deux cotes, 1gr,14 et 1gr,15. Nous connaissons le dinâr de 5gr,10 ; c'est un poids rigoureusement *droit;* car 5gr,10 valent 7/6 de 5gr,829 (5gr,83). Or, le poids de 5gr,83 est un poids juif puisqu'il vaut 10/7 de 4gr,080699 et que ce dernier correspond à 1/10000 du Talent des Juifs. Mais alors il s'ensuit que le dinâr de 5gr,10 ; celui de 4gr,37217 et le derhâm de 3gr,06052 étaient connus des juifs et employés par eux. D'où cette conséquence que ce sont deux poids juifs : 437gr,2178 et 306gr,052 qui ont servi de base à la Numismatique Musulmane.

On obtient en effet :

et
$$\frac{437^{gr},247}{582,\ 957}=\frac{3}{4}=\frac{306^{gr},052}{408,\ 069}$$

$$\frac{408^{gr},0699}{582,\ 957}=\frac{7}{10}=\frac{306^{gr},0524}{437,\ 2178}$$

Rappelons que les auteurs arabes estimaient que le derhâm *ancien* était celui de 4gr,08 qui valait 8 *dâneq*. Le derhâm moderne de 3gr,06052 ne valait que 6 *dâneq*. Ainsi le derhâm ancien se rattache directement aux poids juifs, puisqu'il valait 1/10,000 du Talent de 40kg,80699.

De même que MM. de la Nauze et Letronne ont pu établir la

valeur de la livre romaine d'après le poids des monnaies romaines ; de même on doit pouvoir découvrir la valeur de certains *ratl* employés par les Arabes, d'après le poids des monnaies musulmanes du Cabinet des Médailles de la Bibliothèque de Paris.

Inversement, si par d'autres procédés on parvient à établir la valeur des poids arabes, il suffira de rapprocher les résultats obtenus, du poids de certaines monnaies pour reconnaître à quelles séries ces dernières appartiennent. L'habileté des monnayeurs musulmans était telle que le poids de la plupart de leurs monnaies correspond au poids théorique des séries qui leur ont servi d'étalons.

Ce qui surprend quand on parcourt le catalogue de M. Henri Lavoix c'est la grande variété des monnaies et aussi le peu de différence qui existe entre les poids de certaines pièces.

Nous en avons fourni un exemple plus haut ; en voici un autre. On pourrait croire que telle pièce qui pèse $3^{gr},40$ est une altération de celle qui pèse $3^{gr},41$ ou $3^{gr},42$. Ce serait une erreur et il est facile de prouver que chacun de ces poids si voisins l'un de l'autre appartient à une série distincte.

Ces mêmes différences, confirmées par la théorie des poids, témoignent au contraire, de la délicatesse de doigté des monnayeurs orientaux. Cette délicatesse remonte même beaucoup plus haut que l'Islam, comme le prouvent les monnaies romaines ; elle résulte de la ténuité de leurs subdivisions.

Le *metqâl wâfy* de $4^{gr},37247$ se divisait en 60 *habbah* de 100 grains de moutarde chacun, ce qui fait 6000 grains pour un *metqâl*. A ce compte le grain de moutarde ressort à $0^{gr},00072869$. D'après Mar-Eliyâ, archevêque de Nésibin, les premiers poids qui furent déterminés et *fabriqués*, furent les étalons (*Sandj*) du *metqâl*. Comme nous venons de le dire, le *metqâl* se divisait en 60 *habbah* et chaque *habbah* en 100 grains. Or le mot *habbah* veut dire *grain*. Il en résulte que le grain de moutarde était pour ainsi dire, le *grain du grain*.

Le premier étalon *fabriqué en cuivre* fut celui de la *habbah* du

poids de cent grains de moutarde. La « Sandjah » de la *habbah* du *metqâl wâfy* fut donc de $0^{gr},072869$.

Dix de ces *habbah* forment une monnaie dont le poids *droit* serait de $0^{gr},72869$, soit sans erreur sensible $0^{gr},729$ ou 729 milligrammes.

Il faut déjà une grande adresse pour établir avec rigueur une pièce d'un poids si faible, et l'on vient de voir que les monnayeurs arabes étaient capables de fabriquer des étalons encore dix fois plus faibles.

La monnaie de $0^{gr},729$ est authentique car le cabinet des médailles en possède plusieurs exemplaires avec la cote de $0^{gr},73$.

Pour les *derhâm* on fit une opération semblable. Le *derhâm* fut aussi divisé en 60 *habbah*; mais comme le *derhâm* valait 7/10 du *metqâl*, il s'ensuit que la *habbah du derhâm* pesait 7/10 de la *habbah du metqâl*, c'est-à-dire 70 grains de moutarde ou $0^{gr},0510085$ soit 1/100 de ce dinâr de $5^{gr},10$ dont nous avons signalé l'importance.

Dix habbah de $0^{gr},051$ forment une monnaie de $0^{gr},51$ dont le cabinet de Paris, possède plusieurs exemplaires avec la cote $0^{gr},51$ et $0^{gr},50$. C'est le *dâneq*. La moitié de cette monnaie aura comme poids *droit*; $0^{gr},255042$, valeur que le catalogue nous montre avec la cote $0^{gr},25$.

Il peut être intéressant de signaler que les deux *habbah* du *metqâl* et du *derhâm* légaux, sont des poids juifs qui remontent à la plus haute antiquité.

La monnaie de $0^{gr},72869$ multipliée par *huit* détermine le *dinâr* ou *metqâl* de $5^{gr},82952$ que le catalogue nous montre avec la cote $5^{gr},83$.

On retrouve ce *dinâr*, en France, à l'époque Carlovingienne. C'est le *metqâl sayrafy* ou *metqâl des changeurs*.

La monnaie de $0^{gr},510087$ multipliée par *huit*, détermine le *derhâm* de $4^{gr},080699$ qu'on trouve au catalogue avec la cote $4^{gr},08$. C'est ce derhâm que les auteurs arabes appellent *ancien* par opposition avec le *derhâm* plus *moderne* de $3^{gr},06052$. L'un

est 3/4 de l'autre. Le second vaut 6 *dâneq* ; le premier vaut 8 dâneq, ce qui fait le dâneq de $0^{gr},510087$.

Quant au derhâm de $4^{gr},080699$, c'est la dix-millième partie de l'ancien talent juif qui valait 3000 *sicles* de $13^{gr},602$; 50 mines de $816^{gr},139$; 1500 onces romaines de $27^{gr},204$; soit $40^{kgr},80699$.

De ces comparaisons, il résulte que la habbah du metqâl, de $0^{gr},072869$; — la habbah du derhâm, de $0^{gr},0510087$; le metqâl wâfy de $4^{gr},37217$ et le *derhâm kayl* de $3^{gr},06052$ sont des poids juifs qui ont servi de base à tout le système pondéral et à la numismatique des musulmans.

Le rapport $\dfrac{4^{gr},080699}{5^{gr},82957}$ étant $\dfrac{7}{10}$, on voit que Abd-el-Malek n'inventait rien en imposant ce rapport aux monnayeurs de son empire.

Cédant sans doute, à l'influence des financiers de son temps, le Khalife de Damas se bornait à généraliser une méthode qui, comme on vient de le voir devait remonter aux époques les plus reculées.

De ce fait, on pourrait conclure que tous les poids qui régissent les transactions commerciales du monde sont des poids juifs, s'il n'était maintenant prouvé que les poids juifs dérivent d'une mesure de l'Egypte.

La livre de Paris vaut $\dfrac{112}{100}$ du ratl *wâfy* de $437^{gr},217$ et 8/5 du ratl *kayl* de $306^{gr},052$. Mais nous savons, d'autre part que $306^{gr},052$ valent 100/96 de $293^{gr},810$, poids de la livre primitive égyptienne ; de même que $437^{gr},217$ valent 100/96 du ratl de $419^{gr},729$, formé des 10/7 de $293^{gr},810$. Il s'ensuit que le peuple juif avait puisé en Egypte les poids dont les changeurs se servent encore dans les bazars de l'Orient.

Le catalogue nous montre tous ces poids sous les cotes de $3^{gr},06$; — $2^{gr},93$; — $4^{gr},08$; — $5^{gr},83$; — $4^{gr},90$; — $4^{gr},19$.

Le point de départ de tous les poids anciens est donc toujours la Livre de $293^{gr},810$ qui vaut 1/100 du pied d'Egypte cube.

$$100 \times 293^{gr},810 = (308^{mm},5714)^3.$$

Ainsi se trouve expliquée cette remarque d'un des auteurs cités par M. Sauvaire, à savoir que s'il y a eu, parmi les docteurs arabes, divergence d'opinion sur la valeur de certains *ratl*, ils ont été unanimes sur celle du *derhâm* et du *metqâl* qui, d'après eux, remontent à la plus haute antiquité. Il s'agit ici du *derhâm* et du *metqâl* légaux; d'où il suit que l'usage du rapport 7/10 fut adopté lorsqu'on créa les monnaies d'argent et d'or.

L'influence des poids juifs ne se montre pas seulement chez les arabes; elle est encore plus manifeste chez les Romains de la République.

Depuis le commencement de la République jusqu'à la chute de l'Empire, le poids des monnaies romaines a toujours été en rapport exact avec la *Mine du talent juif*. Les premières monnaies étaient de cuivre et la principale, l'*as*, pesait une Livre, c'est-à-dire $326^{gr},455$. Elle se divisait en quatre groupes de trois onces chacun.

Le premier quart s'appelait *Teruncius*, (ou 3 onces); le second quart, *Sembella*; le troisième quart n'était autre chose que l'ancien poids de *Marc* de Paris; on sait que le *Sicle Juif* valait une demi-once romaine; il s'ensuit que le *Teruncius* valait 6 sicles; la *Sembella*, 12 sicles; le *Marc*, 18 sicles; et la *Livre romaine* ou *As*, 24 sicles.

Cette division de l'*As* en quatre parties donne lieu à la série suivante:

$$\frac{979^{gr},2679}{XII}$$

	gr			
I —	81,6139	= *Teruncius*	= 3 onces =	6 *sicles*.
II —	163,2279	= *Sembella*		= 12 »
III —	244,8418	= *Marc*		= 18 »
IV —	326,45597	= *As* = 1 livre		= 24 »
V —	408,06996	= 1/2 mine juive		= 30 »
VI —	489,683953	= Liv. de Paris		= 36 »
VII —	571,2979	= Les Arabes ont un dinâr de $5^{gr},71$.		

VIII —	652gr,9119	= 2 liv. romaines	= 48 *sicles*.
XI —	734,5255	= 2 liv. de Charlemag.	= 54 »
X —	816,13992	= mine juive (2 1/2 liv. romaines)	= 60 »
XI —	897,65391		
XII —	979,2679	= 2 liv. de Paris et 100 derhâm de Perse.	= 72 *sicles*.

Le poids de l'*as-monnaie* fut successivement abaissé et quand le denier d'argent fut créé au IIIe siècle avant J.-C., l'as de cuivre ne pesait plus que 2 onces ou 54gr,409.

Le denier d'argent était alors fixé au poids de 84 à la livre et pesait 3gr,886. Le Cabinet des Médailles possède un *derhâm* arabe de 3gr,88 qui implique un *metqâl* de 5gr,55 qu'on trouve aussi au Cabinet de Paris.

A la fin du IIIe siècle avant J.-C., on frappa la première monnaie d'*or* qui s'appela *aureus*. Elle pesait un scrupule ou 1/288 de la livre, c'est-à-dire 1gr,13352. Les Arabes avaient conservé l'usage d'une pièce de 1gr,13 — 1gr,14 que mentionne le catalogue.

Au commencement du IIe siècle avant J.-C., l'*as* de cuivre ne pesait plus qu'une demi-once et c'est là qu'apparaît encore l'influence des poids juifs, puisque cet *as* n'est autre chose que le *sicle* qui, d'après les auteurs valait une demi-once romaine. L'*as* de cuivre baissa jusqu'à ne plus peser que la 48e partie et même la 60e partie de la livre.

L'*as* de 48 à la livre pesait 6gr,8013. L'*as* de 60 à la livre pesait 5gr,4409. La première valeur correspond à 1/120e et la seconde à 1/150e de la *mine juive*, soit donc 1/6000 et 1/7500 du talent de 40kg,80699.

Le Cabinet des Médailles possède des pièces musulmanes de 5gr,4409, avec la cote forte 5gr,45, et de 6gr,80, exactement ; ce qui montre que les monnayeurs arabes avaient conservé l'usage des *séries* romaines qui, elles-mêmes, sont les séries de la mine juive. Et cela est si vrai que vers 54 avant J.-C., le poids de l'*aureus* fut de 40 à la livre ou 8gr,16139, c'est-à-dire à 1/100e de

la mine juive. Le Cabinet de Paris possède une pièce musulmane de 8gr,15. C'est l'*aureus* qui précède, un peu faible.

Le *denier d'argent* fut successivement de 84 ; de 90, de 96 à la livre, et pesa 3gr,886, 3gr,627 et 3gr,40052. La collection de Paris nous montre des monnaies musulmanes de 3gr,62 qui valent 5/8 de la grande mine grecque de 4gr,35 ; puis, en grand nombre, des pièces de 3gr,40. Le denier de 3gr,40 correspond au poids de la véritable drachme attique de 8 à l'once romaine ; de 96 à la livre et de 128 à la grande mine grecque de 435gr,274.

Ce fut Néron qui institua le denier de 96 à la livre, probablement après son retour de Grèce et en reconnaissance des succès qu'il avait remportés aux Jeux Olympiques.

L'*Aureus* qui pesait, à l'origine, un scrupule ou 1/288 de la Livre Romaine, fut porté plus tard, à quatre scrupules ou 1/72 de la Livre, soit 4gr,53. C'est la drachme anglaise ou 1/100 de l'*Avoir du poids*. Le catalogue nous montre le *metqâl* musulman de 4gr,53 et son derhâm de 3gr,17.

Si l'on établit les séries auxquelles donnent lieu les monnaies romaines depuis le commencement de la République jusqu'à la fin de l'Empire, on y voit figurer les poids juifs ; les poids grecs et ceux que la France a conservés jusqu'à l'institution du kilogramme ; mais il est facile de démontrer que le talent juif auquel tous ces poids sont liés par des rapports presque toujours simples, est d'origine égyptienne, puisque la Livre de Paris, 489gr,683, équivaut à la 60e partie du talent d'Egypte. La Mine Juive vaut donc 1/36 du talent d'Egypte et 1/12 d'un poids de 9kg,793 que la Perse a conservé puisque le derhâm de Perse vaut 9gr,79.

Le rapport du talent Juif au talent d'Egypte est 100/72 :

$$\frac{(308^{mm},5714)^3 = 29^{kg},3810}{40^{kg},80699} = \frac{72}{100}$$

Le poids du denier romain de 84 ; 90 et 96 à la livre peut s'exprimer ainsi qu'il suit :

$$1°) - \frac{326^{gr},455}{84} = \frac{326^{gr},455}{12\times 7} = 3^{gr},88638$$

$$2°) - \frac{326^{gr},455}{90} = \frac{326^{gr},455}{12\times 7,5} = 3^{gr},62728$$

$$3°) - \frac{326^{gr},455}{96} = \frac{326^{gr},455}{12\times 8} = 3^{gr},400583$$

Ce qui revient à dire que l'once romaine de $27^{gr},20467$ valait 8 drachmes de $3^{gr},400$; 7 1/2 drachmes de $3^{gr},627$; et 7 drachmes de $3^{gr},886$.

Cette division de l'once en 7 ; 7 1/2 et 8 parties est mentionnée par les anciens auteurs, et, en particulier par les auteurs arabes.

Les musulmans avaient conservé les trois drachmes ci-dessus ; elles sont mentionnées au catalogue de M. Henri Lavoix.

Les arabes avaient donc maintenu l'usage des poids grecs et romains. Si l'on établit les séries : $\dfrac{435^{gr},274}{XVI}$; $\dfrac{435^{gr},274}{XII}$; $\dfrac{435^{gr},274}{X}$ et $\dfrac{435^{gr},274}{VII}$; on en aura la preuve absolument certaine ; car, si l'on divise par cent chacun des termes de ces quatre séries, tous les poids divisionnaires se rencontreront parmi les monnaies musulmanes du cabinet de Paris.

Aucun autre exemple n'est plus propre à bien faire comprendre la méthode employée par les monnayeurs musulmans pour créer tous les types dont les principaux sont inscrits au catalogue du cabinet des médailles. Les pesées ont été faites avec tant d'exactitude qu'elles correspondent presque toutes aux poids théoriques.

Nous avons montré dans « *la Pile de Charlemagne* » que l'ancien *marc* de Paris $= 244^{gr},841$ était en usage à Jaffa qui est le port de Jérusalem, et nous avons fait remarquer que ce *marc* est exactement 2/3 de la livre de 12 onces adoptée par Charlemagne, en insistant sur ce fait que le roi des Franks paraissait avoir subi l'influence des Orientaux au moment où il entreprit la réforme des poids et mesures.

Or d'après Mar-Eliyâ, archevêque de Nésibîn, auteur cité par M. Henri Sauvaire, on faisait usage à *Jérusalem*, à *Naplouse* et à *Ba'albakk* d'un *ratl* de 800 derhâm. Ce *ratl* valait donc deux *okes* de 400 derhâm.

Mar-Eliyâ signale encore que *l'once du ratl de Jérusalem* valait 66 2/3 derhâm, c'est-à-dire 1/12 de 800 derhâm.

Ce qui donne : Ratl de Jérusalem ; de Naplouse et de Ba'albakk $= 800$ *derhâm*.

 » $= 800 \times 3^{gr},06052$.
 » $= 2448^{gr},416$.
 » $= 10$ marcs de Paris.
 » $= 5$ livres de Paris.
 » $= 3$ mines Juives.

Once du ratl de Jérusalem $= 66\ 2/3$ *derhâm*.

 » $= \dfrac{200}{3}$ *derhâm*.

 » $= 204^{gr},034$ ou 1/12 de $2448^{gr},416$ et 5/6 du marc.

La collection de Paris nous montre le derhâm de $2^{gr},04$ et celui de $2^{gr},44$ ainsi que leurs *metqâl* correspondants $2^{gr},914$ et $3^{gr},4977$.

Le Ratl de Jérusalem était donc contenu 5 fois dans la *Pile de Charlemagne* qui valait $12^{kg},242098$; 50 *marcs* et 15 *mines juives*.

Les relations suivies que Charlemagne entretenait avec Jérusalem où il envoyait des dons considérables pourraient expliquer le choix qu'il fit, au moment de sa réforme, d'un poids qui se trouvait en rapport avec le *ratl de Jérusalem*. On peut objecter que le marc de $244^{gr},841$ qui sert de base au ratl de Jérusalem, était aussi partie intégrante de l'*As romain*.

Le marc de Paris valait 3 teronces et, par conséquent, 3/4 de l'*As*.

Cette observation donne lieu aux deux séries suivantes, dans lesquelles figure le marc de $244^{gr},841$.

LOI DE LA NUMISMATIQUE MUSULMANE

$$\frac{326^{gr},455}{IV} \qquad \frac{489^{gr},683}{IV}$$

I— $\overset{gr}{81},6139$ =Teruncius. I— $\overset{gr}{122},420$.
II— 163,22796=Sembella. II—244,841 =Marc.
III—244,841 =Marc de Paris. III—367,262=Liv. 12 onc.
IV— 326,455 =As=12 onces. IV—489,683=Liv. 16 onc.
V— 408,0699 =Liv. de MARSEILLE. V—612,104=200 derhâm.
VI—489,683 =Liv. de Paris. VI—734,525=240 derhâm.

Dans la série romaine le marc est de 9 onces.
Dans la série franque le marc est de 8 onces.

$$\frac{\text{once romaine}}{\text{once franque}} = \frac{8}{9} = \frac{27^{gr},204}{30^{gr},6052}$$

Ces deux séries prouvent, une fois de plus, que dans le système des mesures antiques, une même unité se divisait tantôt en *deux* ; tantôt en *trois* parties.

La série romaine nous montre le *Marc* divisé en *trois*. — La série franque nous le montre divisé en *deux*. Pour justifier l'opinion que *Charlemagne*, au moment de la réforme des monnaies, avait pu subir l'influence directe des Orientaux, on peut rappeler que lors de l'Ambassade envoyée à l'Empereur Karle au printemps de 807 par le khalife *Haroun-Er-Rachid*, l'émir *Abd-Allah* était accompagné de *l'Abbé du Mont des Oliviers et d'un autre moine de Jérusalem*.

Précédemment, en 801, Charlemagne avait déjà reçu, à Verceil, une première ambassade du khalife de Baghdad et, vers le même temps, le patriarche de Jérusalem avait envoyé au roi des Francs, l'étendard et les clefs du Saint-Sépulcre, pour le remercier de ses dons et de ses bienfaits.

Ce fut vers 802-803 que le Capitulaire relatif aux poids et mesures fut promulgué. Ces relations suivies avec les autorités religieuses de Jérusalem, ne furent peut-être pas étrangères à l'adoption par le roi Karle des mesures et des poids en usage dans l'Orient.

La *Pile de Charlemagne* vaut juste 5 ratl de Jérusalem ; mais elle vaut aussi 15 mines juives et Karle ne se doutait peut-être pas qu'en adoptant des poids usités à Jérusalem, il adoptait, en même temps, ceux de l'antiquité juive qui en font virtuellement partie. De telle sorte que, jusqu'au moment de la création du système métrique français, ce sont des poids juifs qui ont, en réalité, chez nous comme dans le reste de l'Europe, régi les transactions commerciales.

Les initiés étaient seuls à connaître les rapports qui unissaient ces poids au *talent de Moïse* et au *derhâm Sayrafy* dont nous avons parlé autre part.

La livre de Marseille est une demi-mine juive. La livre de Paris vaut 3/5 de cette mine. La livre de Charlemagne en est les 9/20. Le *Teruncius* romain, qui vaut 3 onces, représente 1/10 de la *mine juive*. Ainsi, dès l'origine même de la République, les poids juifs avaient été adoptés par les législateurs romains.

Ces rapprochements ne sont pas sans intérêt, car ils expliquent comment les usages des peuples anciens ont pu pénétrer chez les nations modernes, introduits par le commerce, cet infatigable colporteur.

Une dernière observation : le *teruncius* qui vaut 1/10 de la mine juive vaut aussi 1/12 de $979^{gr},3678$. Le *teruncius* correspond ainsi à l'*once* d'un poids formé de deux livres de Paris. La centième partie de ce poids représente, encore aujourd'hui, le *derhâm perse* de $9^{gr},793678$ qui nous a servi à démontrer l'origine orientale de la livre de Paris. Ce derhâm figure parmi les monnaies musulmanes du Cabinet de Paris, avec la cote $9^{gr},80$; il équivaut à $1/200^e$ de la livre de Paris.

L'emploi par la Perse du poids de $979^{gr},3678$, implique celui de sa moitié $= 489^{gr},683$ qui est la livre de Paris, et l'on peut, à ce propos, rappeler que les anciens chroniqueurs donnaient au kalife de Baghdad le titre de *roi de Perse*, ce qui, par le fait de la conquête, était rigoureusement vrai.

Enfin, pour montrer que l'Egypte est toujours la source où

il faut aller puiser, il nous suffira de signaler que le *ratl de Jérusalem* qui vaut 2448gr,41 représente exactement un douzième du Talent d'Egypte.

$$12 \times 2448^{gr},41 = (308^{mm},5714)^3$$
$$= 29^{kg},3810$$
$$= 1000 \ onces \ du \ Fayyoum.$$

Le *ratl de Jérusalem* est l'once du Talent d'Egypte, en donnant au mot *once*, son sens général, c'est-à-dire le douzième d'un tout.

$$\frac{29^{kg},381,04}{XII}$$

I — 2448gr,41 = *Ratl de Jérusalem* = 3 *mines juives.*
II — 4896,83
III — 7345,24
IV — 9793,67
V — 12242,06 = *Pile de Charlemagne* = 15 »
VI — 14690,50 = 10 ratl de la Mekke = 18 »
VII — 17138,91
VIII — 19587,32
IX — 22035,73
X — 24484,14 = 2 Piles de Charlem. = 30 »
XI — 26932,55
XII — 29381,04 — Talent d'Egypte = 36 »

Dans sa Métrologie, déjà ancienne, M. Saigey mentionne qu'on ne connaissait, à l'époque où il composa son livre que trois monnaies d'*or* pouvant se rapporter à la période carlovingienne.

Ces trois monnaies pèsent 5gr,83 ; — 4gr,14 et 7gr,00.

On en connaît maintenant un plus grand nombre et les numismates modernes estiment que des 3 monnaies ci-dessus, les deux dernières sont douteuses ; mais si ces pièces sont douteuses, il est curieux de constater que leurs poids sont rigoureusement exacts.

Les poids de 4gr,14 et de 7gr,00 sont ceux de plusieurs mon-

naies arabes de la Collection Musulmane de Paris. Ils donnent lieu à l'observation suivante : la pièce de 7gr,00 vaut 10/7 du derhâm de 4gr,89683 qu'on tire de la *Livre de Paris*.

La pièce de 4gr,14 vaut 7/10 de 5gr,92, valeur d'une pièce musulmane du Cabinet.

La pièce de 5gr,83 qui correspond au *Metqâl Sayrafy* des auteurs arabes vaut 10/7 de 4gr,08069, *derhâm* qu'on tire de la *Livre de Marseille*. On sait que celle-ci équivaut à la moitié de la *Mine juive*.

Il s'ensuit que le Metqâl de 5gr,83 vaut 5/700 de la Mine juive de 816gr,139 ; ce que montre la série suivante dans laquelle figurent le ratl de l'*Aragon* ; le ratl de *Bassora* ; le ratl *Sayrafy* et la mine du *Talent juif*.

$$\frac{816^{gr},139}{VII}$$

I — 116,591gr
II — 233,182
III — 349,774 = ratl de l'*Aragon*
IV — 466,365 = ratl de *Bassora*
V — 582,957 = ratl *Sayrafy*
VI — 699,548
VII — 816,139 = *Mine juive*

On peut donc établir le tableau suivant :

699gr,547 = 10/7 de 489gr,683 = Livre de Paris.
592gr,210 = 10/7 de 414gr,547
582gr,957 = 10/7 de 408gr,069 = Liv. de Marseille.

Nous retrouvons ici une triple application de la règle des 7/10.

Les trois metqâl de 6gr,99547 ; 5gr,82957 et 5gr,922 se rencontrent parmi les monnaies du catalogue, avec les cotes 7gr,00 ; 5gr,83 ; 5gr,92. Le derhâm de 4gr,14 vaut encore 10/9 de 3gr,73, valeur d'une monnaie dérivée de la Livre Troy anglaise de 373gr,092.

Si, comme l'affirment les numismates, la livre *Troy* des Anglais est originaire de Troyes, en Champagne, on voit que les sept monnaies qui précèdent étaient usitées en France à l'époque carlovingienne, et que la règle des 7/10 était connue des monnayeurs européens.

Comme le metqâl carlovingien de $5^{gr},83$ vaut juste 10/7 du derhâm marseillais de $4^{gr},080699$, et que celui-ci correspond à 1/200 de la *Mine juive*, il est permis d'attribuer à l'influence de financiers juifs, la création, en France, des monnaies que nous venons d'examiner.

Si, maintenant, on établit les quatre séries :

$$\frac{4^{gr},14547}{VII} \; ; \; \frac{4^{gr},14547}{X} \; ; \; \frac{4^{gr},14547}{XII} \; ; \; \frac{4^{gr},14547}{XVI} \; ;$$

on en retrouvera tous les termes parmi les monnaies musulmanes du cabinet de Paris. On peut même prolonger la série $\frac{4,145}{XII}$ jusqu'au 24ᵉ terme et la série $\frac{4,145}{XVI}$ jusqu'au 32ᵉ terme.

Toutes les subdivisions, *sauf trois ou quatre* qui manquent, se rencontrent parmi les monnaies musulmanes du Cabinet. — Ce qui prouve que la Collection de Paris, toute riche qu'elle soit, n'est pas encore complète.

Il était intéressant de prouver que certaines monnaies de l'époque carlovingienne ont été formées d'après la règle des 7/10 adoptée au commencement du VIIIᵉ siècle (684-705), par le Khalife Abd-el-Malek-ebn-Merwân.

On pourrait donc résumer l'histoire de la numismatique musulmane de la façon suivante :

Les ateliers monétaires établis en certaines provinces, formaient le *metqâl* en prenant la centième partie du poids principal en usage dans la contrée où ils opéraient. Ils établissaient ainsi la série $\frac{metqâl}{X}$ dont le *septième* terme devenait le *derhâm*.

Ils dressaient ensuite les séries $\frac{derhâm}{X} \; ; \; \frac{derhâm}{XII}$ et $\frac{derhâm}{XVI} \; ;$

puis, ils frappaient des monnaies dont les poids correspondaient aux subdivisions de ces quatre séries. Mais, puisque les monnaies particulières à une contrée étaient destinées aux échanges, elles ne pouvaient rester confinées dans la contrée pour laquelle elles avaient été fabriquées. Elles étaient nécessairement transportées par le commerce dans d'autres provinces où elles se trouvaient en contact avec des monnaies différentes, spécialement frappées par les ateliers monétaires de ces provinces. De là une confusion dont on retrouve la trace au Cabinet des Médailles, et qui, à première vue, autoriserait à penser que tous ces types variés sont dus au caprice ou à la fantaisie des monnayeurs. — Cependant le raisonnement s'oppose à ce qu'il en soit ainsi, et, dans cette confusion M. Henri Lavoix avait pressenti une ordonnance particulière, — une autre classification que la classification chronologique, — une loi de formation.

C'est cette Loi que nous avons cherché à dégager des nombreux éléments que le Catalogue plaçait entre nos mains, en nous appuyant sur la règle des 7/10. — Les spécialistes diront si nous avons réussi.

L'application de cette règle nous a permis de découvrir l'origine de plus de 600 pièces. Le mélange des monnaies locales et des monnaies importées des marchés étrangers, créa la nécessité et l'usage de peser chaque pièce pour établir sa valeur en la rapportant à des poids-étalons ; à des unités bien connues, qui, dans les *temps anciens* paraissent avoir été le *Metqâl Sayrafy* de $5^{gr},83$ et le derhâm de $4^{gr},08$ dont l'un est 7/10 de l'autre ; et dans les *temps plus modernes*, le *Metqâl Wâfy* de $4^{gr},37217$ et le *derhâm Kayl* de $3^{gr},06052$. Ces deux groupes d'unités sont entre eux comme *trois* et *quatre*[1].

En effet, les auteurs arabes attribuent 8 *dâneq* au derhâm ancien de $4^{gr},08$, et seulement 6 *dâneq* au derhâm *moderne* de de $3^{gr},06052$, ce qui fait le *dâneq* de $0^{gr},51008$.

On obtient alors les deux séries :

1. Le *Metqâl Wâfy* pourrait encore s'appeler *Metqâl euboïque*.

I — 1,45739gr I — 1,020174gr = 2 dâneq
II — 2,91478 II — 2,040349
III — 4,37217 = Metqâl Wâfy III — 3,060524 = Derhâm Kayl
IV — 5,82957 = Metqâl Sayrafy IV — 4,080699 = Derhâm anc.

Les termes de l'une sont 7/10 des termes correspondants de l'autre.

Ces huit poids se rencontrent parmi les monnaies musulmanes du Cabinet des Médailles. On y trouve aussi le dâneq de 0gr,51008 formé de la millième partie d'un *ratl* de 510gr,08 qui paraît avoir été un des poids les plus importants de la période arabe. Il vaut 7/8 du ratl *Sayrafy* de 582gr,957. Le *dâneq* est donc 7/8 du metqâl *Sayrafy* et 7/6 du *Metqâl Wâfy*.

$$\frac{5^{gr},82957}{VIII}$$

I — 0,728696gr = 1000 *grains de moutarde*.
II — 1,45739
III — 2,18608
IV — 2,91478
V — 3,64347
VI — 4,37217 = *Wâfy*[1]
VII — 5,10086 = 10 *Dâneq*
VIII — 5,82957 = *Sayrafy*
IX — 6,55826 = 1/2 de 13gr,116
X — 7,28696
XI — 8,01565
XII — 8,74434

3gr,64348 = 7/10 de 5gr,20, poids d'une des monnaies du Cabinet.

Puisque les poids de 4gr,08 et de 5gr,83 sont des poids essentiellement Juifs, il s'ensuit que ceux de 3gr,0605 et de

[1]. Nous avons montré dans la « *Pile de Charlemagne* » que le *ratl de Baghdad* de 393gr,496 valait 9/10 du *ratl wâfy* de 437gr,2178. Il s'ensuit que le ratl de Baghdad équivaut à 90 *metqâl wâfy* de 4gr,372178.

$4^{gr},37217$ sont aussi des poids Juifs. Tout le système pondéral des Arabes a donc pour base des poids de l'antiquité Juive, qui eux-mêmes dérivent du talent d'Egypte.

$$\frac{3^{gr},06052}{2^{gr},93810} = \frac{100}{96} = \frac{4^{gr},37217}{4^{gr},19729}$$

Le lecteur qui voudra se rendre bien compte de la méthode des 7/10, dont nous avons, plus haut, indiqué le principe général, pourra s'exercer sur le metqâl de $5^{gr},46522$ qui dérive du ratl d'Alger de $546^{gr},522$ et que le catalogue montre avec la cote $5^{gr},45$. Son *derhâm* qui est, de $3^{gr},825$ se rencontre aussi parmi les monnaies de la collection de *Paris*. Le ratl de $546^{gr},522$ représente 5/4 du ratl *wâfy* de $437^{gr},217$ et 16/15 du ratl de $510^{gr},08$.

On pourra encore vérifier la série $\frac{546^{gr},522}{\text{VIII}}$, et constater que tous les termes de cette série algérienne divisés par cent correspondent à des monnaies inscrites au catalogue de M. Henri Lavoix[1].

Enfin les exemples qui dominent tous les autres parce qu'ils sont puisés parmi les poids de l'*Egypte antique* sont ceux qui ont pour base le derhâm primitif de $2^{gr},93810$ qui représente 1/10000 du pied d'Egypte cube, et 1/10 d'une des onces découvertes dans les fouilles du Fayyoum.

1. On peut encore s'exercer sur le *Metqâl de Tunis* de 5gr,03 dont les subdivisions se rencontrent, presque toutes, parmi les poids des monnaies musulmanes du Cabinet des Médailles.

Dans la « Pile de Charlemagne » nous évaluons le *ratl de Tunis* à 503gr,790, en le rapportant à *l'avoir du poids* des Anglais :

503gr,790 = 10/9 de 453gr,411 ;

mais on obtient une autre valeur du *ratl de Tunis* en le rapportant au ratl primitif de 293gr,810. On aura, dans ce cas : 503gr,6749 = 12/7 de 293gr,810 ou 12/700 du pied d'Egypte cube :

$$503^{gr},6749 = 12 \times \frac{(308^{mm},5714)^3}{700}$$

Tunis a donc subi l'influence directe de l'Egypte, et il est permis de supposer que le *ratl* de 503gr,6749 était un poids punique. On le retrouve à Oran avec la cote 503gr,758.

Le rapport entre les deux valeurs théoriques du *Ratl de Tunis* est :

$$\frac{4374}{4375} = \frac{503^{gr},6749}{503^{gr},790}$$

$$10{,}000 \times 2^{gr}{,}93810 = (308^{mm}{,}571)^3.$$

Si l'on prolonge la série $\dfrac{2{,}93810}{\text{VIII}}$, le dixième terme de cette série prolongée sera $3^{gr}{,}67262$ valeur formée du centième de la livre adoptée par Charlemagne. Ce qui prouve que ce poids aussi célèbre en Orient qu'en Occident, est contemporain du pied d'Egypte et conséquemment antérieur à la construction de la Grande Pyramide.

Il en sera de même du *ratl Mesry* dont nous avons eu, si souvent, l'occasion de parler. Le douzième terme de la série $\dfrac{2^{gr}{,}93810}{\text{VIII}}$ correspond à $4^{gr}{,}40715$ ou $1/100$ du *ratl mesry*. Le quatrième terme de cette même série équivaut à $1^{gr}{,}46905$ ou $1/1000$ du *grand ratl de la Mekke* au temps de Mahomet. Ce ratl exceptionnel contient juste quatre livres de Charlemagne [1].

$$1469^{gr}{,}05 = 4 \times 367^{gr}{,}262$$

Cette série prouve que la livre adoptée par Charlemagne, le ratl Mesry et le grand ratl de la Mekke sont antérieurs à la construction des trois pyramides de Gyzeh, où l'on rencontre le pied de $308^{mm}{,}5714$. Nous rappellerons, à ce sujet, que la longueur théorique du côté de la base de la Grande Pyramide est de $233^{m}{,}28$ ou 756 pieds égyptiens de $308^{mm}5714$; 432 coudées de 540^{mm} et 882 pieds de $264^{mm}{,}4897$.

Pline, ou l'un de ses copistes a donc commis une légère erreur en attribuant 883 pieds au côté de la Pyramide qui n'en contient que 882 ; ce qui se prouve très simplement de la manière suivante.

La largeur de la Pyramide correspond à $21/10000$ du degré antique d'Egypte qui est de $111085^{m}{,}714$. Les anciens Egyptiens divisaient le degré en 700 *stades*, ainsi que cela résulte de la vérification faite par Eratosthène. Le stade étant toujours de 600 pieds, on aura :

[1]. Rappelons, qu'autrefois, on faisait usage, en France, d'une *livre Carnassière* formée de trois livres ordinaires. Elle valait donc : $3 \times 489^{gr}{,}683 = 1469^{gr}{,}05$, et correspondait au *grand ratl de la Mekke* et à $1/20$ du pied d'Egypte cube.

233ᵐ,28 = 21/10000 du degré.

Degré = 700 stades de 600 pieds chacun.

D'où :

$$233^m,28 = \frac{21 \times 700 \times 600}{10,000}$$

$$= 21 \times 42 = 882 \text{ pieds}$$

Il est probable que Pline avait bien mesuré, ou plutôt qu'il avait recueilli une cote juste. Ce sont les copistes qui ont dû commettre l'erreur.

Le *Pied de Pline* ressort à 264ᵐᵐ,4897 ou 6/7 du *pied d'Egypte*. Si donc nous établissons la série $\frac{308^{mm},5714}{VII}$, le sixième terme nous donnera le *pied de Pline* et celui du stade d'*Eratosthène*. Deux pieds de Pline forment une coudée de 528ᵐᵐ,979 qui n'est autre que la coudée du Nilomètre antique d'Eléphantine, découvert, il y a un siècle, par les membres de l'expédition française [1]. M. Girard l'avait évaluée en *moyenne* à 527ᵐᵐ. La moyenne de M. Girard a été établie sur un ensemble de *sept coudées* seulement portant les numéros 18 à 24. Pour que la moyenne fut absolument certaine, il aurait fallu pouvoir mesurer les 17 autres coudées. — Quoiqu'il en soit, *Mahmoud-Pacha* qui, à une époque plus récente, a mesuré les coudées de ce Nilomètre, leur attribue une longueur de 530ᵐᵐ, ce qui donnerait une autre mo-

1. C'est aussi la *coudée ancienne du nilomètre d'Edfou*.
On sait que la coudée inscrite sur l'échelle du nilomètre d'Edfou se compose de deux parties dont la première équivant à *l'ancienne* coudée de 528ᵐᵐ,979. La partie complémentaire tracée *en dessous* de la coudée primitive est de 127ᵐᵐ,1206. La *coudée totale* qui résulte de l'addition de ces deux longueurs correspond à 656ᵐᵐ,1. Cette coudée totale est celle de Darius ; ce qui prouve que la partie complémentaire des coudées de l'Echelle d'Edfou, a été ajoutée au moment de la conquête de l'Egypte par les Perses (525-521 avant J.-C.) et que la coudée de 528ᵐᵐ,979 était en usage avant l'invasion de Cambyse. Le nilomètre d'Edfou serait ainsi plus ancien que les Temples qui le surmontent.
La coudée de Darius se divisait en 32 doigts. La coudée *ancienne* de 528ᵐᵐ,979 se divisait en 28 doigts ; elle est contenue 300 fois dans la Stade d'Eratosthène et 210.000 fois dans le degré antique d'Egypte.
On fait encore usage, au Caire et à Alexandrie d'un *Pik* de 680ᵐᵐ,4 qui représente 9/7 de l'ancienne coudée d'Edfou.

$$\frac{528^{mm},9791}{680^{mm},4017} = \frac{7}{9}$$

yenne de 528mm,5, qui s'écarte peu de la cote théorique de 528mm,979. — Disons encore que parmi les coudées relevées par M. Girard il s'en trouve une de 529mm qui coïncide avec notre valeur théorique.

$$\frac{528^{mm},979 \text{ ou coudée du Nilomètre d'Eléphantine}}{XII}$$

I — 44,081,632 mm
II — 88,163,26
III — 132,245,89
IV — 176,336,52
V — 220,408,15
VI — 264,489,79 — Pied de Pline et du stade d'Eratosthène
VII — 308,571,428 — Pied d'Egypte et du Parthenon
VIII — 352,653,05
IX — 396,734,68
X — 440,816,32
XI — 484,897,95
XII — 528,979,584 — Coudée d'Egypte au temps d'Eratosthène
 » » » — Coudée du Nilomètre d'Eléphantine

Nous avons montré, plus haut, l'influence des poids juifs dans la formation des monnaies romaines de la République. L'usage de ces poids remonte à la plus haute antiquité puisque la Bible nous apprend qu'Abraham acheta le champ de la Caverne de Macpela *au prix de 400 sicles d'argent commercial.* Castellion traduit : « ... *argentum appendit.* — pesa l'argent ». Le sicle était donc, dès ce temps, connu des habitants d'Hébron. Si le *sicle-monnaie* n'existait pas encore, et cela même n'est pas certain, le *sicle-poids* existait, puisqu'il est d'invention égyptienne et comme le sicle est d'une demi-once romaine, on en conclut que le champ de Macpela valait 200 onces romaines d'argent.

Les quatre cents sicles d'argent correspondent à 10 *Xestès* de 20 onces chacun. Le *Xestès* valait 2/3 de la Mine Juive.

D'après la Bible la Mine Juive était de 60 sicles, et Josèphe

qui était Juif nous apprend que cette mine valait deux *litres* et demie. Ce qui donne :

Mine $= 2\ 1/2$ litres $= 60$ sicles ; 30 onces romaines, ou $30 \times 27^{gr},204 = 816^{gr},139$.

La *Litre* dont parle Josèphe est donc la même chose que la Livre romaine de $326^{gr},455$, et l'on doit en conclure que cette *litre* qui valait 24 sicles et 12 onces existait au temps d'Abraham.

La livre de $326^{gr},455$ a dû avoir une importance considérable en Asie. On la rencontrait depuis l'Arménie jusqu'à l'embouchure de l'Euphrate. Le *centupondium* d'Ananiâ de Schiraz, auteur du VII^e siècle cité par M. Sauvaire, devait être, comme son nom l'indique, de cent livres romaines ; c'est le cantare de $32^{kg},6455$ qui valait $4/5$ du talent Juif. Le talent des Juifs qui était de 3000 sicles ou 1500 onces romaines est encore en usage à Bassora, où il est connu sous le nom de *Mann Sofy*, avec sa valeur théorique de $40^{kg},80699$ à peu près. La *litre* de $326^{gr},455$ n'est pas non plus une inconnue à *Bassora* puisqu'on y rencontre la livre de $466^{gr},365$ qui vaut $10/7$ de $326^{gr},455$ nous montrant encore une application de la règle des $7/10$. Cette livre de $466^{gr},365$ était très répandue en Allemagne. Le nom de *Mann Sofy*, semble aussi indiquer que le talent Juif était en usage, dans le royaume de Perse.

De l'évaluation de la *Mine Juive* par Josèphe, on tire la série suivante :

I — $163^{gr},227$
II — $326,455$ — Liv. romaine.
III — $489,683$ — Liv. de Paris.
IV — $652,910$
V — $816,139$ — Mine Juive.
VI — $979,367$ — Ratl de Perse.
VII — $1142,094$ — 2 Liv. de $571^{gr},057$.

Elle nous montre la *mine Juive* de $816^{gr},139$; la *Litre* de $326^{gr},455$; la *livre de Paris* de $489^{gr},683$ et le *ratl* de $979^{gr},367$ formé de cent *derhâm Perses* de $9^{gr},79$. On y voit encore la

Livre de 571gr,057 qui vaut 7/10 de la Mine Juive. Elle a eu son importance puisque les Arabes ont conservé le *Metqâl* de 5gr,71 et le derhâm de 3gr,99739 qu'on rencontre parmi les monnaies musulmanes du Catalogue de Paris. Si l'on doutait encore de l'origine de la Livre de Paris, cette série lèverait tous les doutes.

Ce qui fait l'importance du derhâm perse de 9gr,79 c'est qu'il vaut 1/3000 du talent d'Egypte de 29kg,3810 comme le *sicle* de 13gr,602 vaut 1/3000 du talent Juif de 40kg,80699.

$$\frac{9^{gr},79367}{13^{gr},602} = \frac{72}{100} = \frac{\text{Derhâm Perse}}{\text{Sicle}}$$

Paucton dont le savoir était considérable nous a lui même, indiqué la voie à suivre pour rétablir le système pondéral antique et musulman, en disant :

« *Ce qui doit mettre le sceau de la conviction à tout le système c'est la comparaison des poids anciens, par le moyen des monnaies existantes aujourd'hui et conservées avec soin dans les Cabinets des savants et des curieux* »

Malgré sa science reconnue cet auteur célèbre a cependant commis quelques erreurs. Il me permettra d'en relever une qui est relative au talent hébraïque. Nous avons montré que ce talent valait 40kg,80699 ou 50 mines de 816gr,139 et 3000 sicles de 13gr,602, valeurs qui justifient le précepte de Paucton ; car le poids moyen des *Sicles* du Cabinet des médailles, correspond au poids théorique ci-dessus. Or, Paucton qui fait le talent hébraïque de 1000 onces *romaines* ou 83 livres romaines plus 4 onces, lui attribue en fin de compte, 57,08 livres du poids de Marc de Paris. En adoptant, pour la Livre de Paris, le poids *officiel* de 489gr,52 qui diffère peu du poids *théorique* = 489gr,683, on obtient pour le talent hébraïque de Paucton : 27kg,9418 qui, d'après cet auteur doivent correspondre à 1000 onces romaines.

Dans ce cas, l'once romaine serait de 27gr,9418 et la Livre de 12 onces vaudrait 335gr,301.

L'écart entre le talent de Paucton et le talent véritable est

énorme. C'est d'après Priscien que Paucton évalue le talent hébraïque à 83 livres *romaines* plus 4 onces. Mais il est probable que Priscien n'a pas voulu parler de livres romaines. Le rapport donné par Priscien est juste, mais il s'applique à la Livre de $489^{gr},683$, puisque 83 1/3 livres de cette espèce font juste $40^{kg},80699$ ou 1000 onces de $40^{gr},80699$. D'où il suit que 1000 onces de $40^{gr},80699$ correspondent à 3000 sicles de $13^{gr},602$ et à 1500 onces romaines de $27^{gr},204$.

La valeur attribuée par Paucton à la livre romaine, $335^{gr},301$, est, d'autre part, beaucoup trop forte.

Le *Sicle* de $13^{gr},602$ donne lieu à la série

$$\frac{81^{gr},6139}{VI} = \frac{\text{Teruncius}}{VI};$$

L'once de $40^{gr},8069$ engendre la série $\frac{489^{gr},683}{XII}$; ce qui montre que la livre de Paris qui, dans le système français, se divisait en 16 onces, s'est aussi divisée en 12 onces pendant la période antique.

$$\frac{81^{gr},6139}{VI} \qquad \frac{489^{gr},683}{XII}$$

$\frac{81^{gr},6139}{VI}$	$\frac{489^{gr},683}{XII}$
I — 13,602 = Sicle	I — 40,80699 = Once
II — 27,204 = Once	II — 81,61398 = Teruncius
III — 40,8069	III — 122,42097
IV — 54,409	IV — 163,22796 = Sembella
V — 68,011	V — 204,93495
VI — 81,6139 = TERUNCIUS	VI — 244,84194 = Marc.
	VII — 285,64893
	VIII — 326,45592 = As.
	IX — 367,26291 = Liv. de Charlem.
	X — 408,06990 = Liv. de Marseille.
	XI — 448,87689
	XII — 489,68395 = Liv. de Paris.

Si maintenant, en vertu du précepte de Paucton, nous consultons le catalogue des monnaies musulmanes, nous y retrouverons les subdivisions des poids consignés dans ces deux séries. Il suffit, pour cela, de diviser par *dix* tous les termes de la première série, et par *cent* tous les termes de la seconde. On constate, alors, que certains ateliers musulmans avaient pris pour étalon la série $\frac{816^{gr},139}{VI}$, ou mieux celle de $\frac{816^{gr},139}{XII}$; et que d'autres ateliers employaient la série $\frac{489^{gr},683}{XII}$. — La pièce de $4^{gr},48876$, en particulier, se présente avec la cote $4^{gr},48 - 4^{gr},49$, et, comme elle se rencontre dans les trois volumes du catalogue, cela prouve que la série $\frac{489^{gr},683}{XII}$ était connue d'un bout à l'autre de l'Empire Arabe.

Les facteurs un peu bizarres sont aussi bons à relever. Ainsi, d'après Paucton, le rabbin *Maïmonide* attribuait 62 *litres* au talent Juif. Comme Rabbin et comme Juif, il devait savoir ce qu'était le Talent. Or, je remarque que le talent de $40^{kg},80699$ contient 62 1/2 fois $652^{gr},910$ ou 125 fois la livre romaine. D'où je conclus que Maïmonide ou son traducteur a omis la fraction 1/2.

Cela prouve encore que, pour ce rabbin, le poids de $652^{gr},910$ correspondait à une livre connue ; ce que semble indiquer la série $\frac{652^{gr},910}{XII}$. La livre de $652^{gr},910$ était une double livre romaine, comme la Mine Juive de $816^{gr},139$ était une double livre de Marseille.

$$\frac{652^{gr},910}{XII}$$

I — $54,409^{gr}$ = 2 onces romaines.
II — $108,818$
III — $163,227$

IV — 217,636 gr.
V — 272,045 = 10 onces romaines.
VI — 326,455 = Livre romaine.
VII — 380,864
VIII — 435,274 = Grande mine grecque.
IX — 489,683 = Livre de Paris.
X — 544,092 = Xestès = 20 onces.
XI — 598,501
XII — 652,910 = 2 Liv. romaines.

Chacun des termes de cette série, divisé par cent, se rencontre parmi les poids des monnaies musulmanes du Cabinet de Paris.

La livre romaine, la livre de Paris, la grande Mine grecque, la livre de Charlemagne, sont donc intimement liées à la Mine du talent juif qui est contenue 15 fois dans la *Pile de Charlemagne*.

Au point de vue purement archéologique, ce n'est pas sans regrets que nous assistons à la destruction de l'ancien système égyptien qui, jusqu'à ce jour, avait suffi aux besoins de l'humanité entière. Il est aussi digne d'admiration que le système français; comme ce dernier, il dérive de la mesure d'un degré terrestre ; les vérifications directes faites, depuis Eratosthène, par les Musulmans et les savants européens du XVIe et du XVIIe siècles, le prouvent.

Le pied d'Egypte équivaut à la 360000e partie du *degré antique*. Ce degré, moins exact, peut-être, que celui des savants modernes, est cependant d'une approximation bien remarquable, puisqu'il ne diffère que de 25 mètres du degré moyen de 111,111m,111. Celui qu'on tire des mesures antiques est de 111,085m,714.

Le pied anglais qui, dans un temps donné, semble devoir rester seul en présence du mètre français, valait 1/364500e du degré antique. Il était contenu 450 fois dans la hauteur de la Pyramide de Képhren et 486 fois dans la hauteur de la Pyramide

de Khéops. On sait que le rapport qui existe entre la hauteur des trois Pyramides de Gyzeh et la largeur de leurs bases, est 40/63.

Le système pondéral musulman est pour ainsi dire la dernière étape du système pondéral antique, tel que nous l'avons déduit d'une donnée théorique qui paraît certaine, le *pied d'Egypte cube*. La centième partie de ce cube nous a donné la livre primitive de 293gr,840 qui vaut 9/10 de la livre romaine et 3/5 de l'ancienne livre de Paris.

Dans la fièvre d'unification qui s'est emparée du monde moderne tout entier, il n'y aura bientôt plus en présence que le système anglais et le système français. Ce dernier est le plus simple ; c'est donc lui qui devra finalement triompher. Le système anglais n'est, en résumé, qu'un fragment du système antique, comme l'était l'*ancien* système français. Le *pied anglais* est une partie aliquote de la hauteur de la Grande Pyramide ($\frac{1}{486}$) ; le *boisseau de Winchester* correspond au talent d'Alexandrie. La livre *avoir du poids* est formée de la 72° partie du centupondium romain, et vaut 1/90 du Talent Juif.

$$90 \times 453^{gr},41107 = 40^{kg},80699.$$

Le système anglais est donc le système antique, et, puisque la tendance moderne est d'effacer tout ce qui nous vient de l'antiquité, en vertu des lois de transformation qui régissent les institutions humaines, le système anglais, trop compliqué, est appelé à disparaître de l'usage et à ne plus être qu'un monument archéologique qu'on consultera quand on voudra étudier l'histoire de la Métrologie des Anciens. Malgré tous les regrets que pourront éprouver ceux qui aiment l'ingénieuse antiquité, et nous sommes de ce nombre, l'abandon des anciens systèmes semble s'imposer aux nations, en raison des rapports incessants qu'elles ont entre elles. Le *mètre* et le *kilogramme* resteront les seules unités sur lesquelles viendront s'ajuster toutes les autres mesures du monde : de Londres au Japon, de Lisbonne à Moscou.

Toutes les résistances semblent devoir tomber l'une après l'autre. Chaque pays modifiera légèrement sa mesure nationale, en lui conservant peut-être son nom, mais en la faussant pour la mettre en rapport exact avec la mesure française. C'est l'affaire d'une loi. La Turquie a déjà commencé, ainsi que l'Egypte. Le Japon l'a imitée, le reste du monde suivra ; c'est une question de temps ; mais comme on ne déracine pas facilement les habitudes d'un peuple, ce temps sera peut-être long, malgré la rapidité des événements modernes. Ce n'est, après tout, qu'un déplacement d'influence, car l'idée dominante du système moderne sera d'établir un rapport facile à calculer entre les mesures des autres nations et celles de la France. Cette idée est aussi vieille que l'Egypte, puisqu'on peut maintenant prouver que toutes les mesures antiques, linéaires, cubiques, pondérales, et monétaires peuvent se rapporter au pied d'Egypte ou à son cube. Le pied qu'*Eratosthène* employa pour la vérification du degré d'Egypte est le même que celui dont *Pline* se servit pour mesurer la grande Pyramide. Il vaut 6/7 du pied d'Egypte. Les savants qui ont étudié la métrorologie antique n'ont peut-être pas tenu un assez grand compte des divisions septenaires de certaines mesures. Le nombre *sept* a joué un rôle considérable dans la composition des mesures antiques. La numismatique nous en fournit une preuve dans sa règle des 7/10. Au pied de Pline, ajoutons le pied romain qui vaut 24/25 du pied d'Egypte et le pied philéterien qui en est les 144/125e.

Ce dernier rapport n'est, après tout, pas plus compliqué que celui qui unit le pied japonais au mètre français. Ce pied, établi sur la base de 33 pouces japonais pour un mètre, vaut 303mm,03 ou dix pouces de 30mm,303.

Le rapport du *pouce* au *mètre* est de $\frac{1}{33}$ et celui du pied au mètre de $\frac{10}{33}$. La valeur antique du pied japonais était de 302mm,961 ou 1/770 de la largeur de la grande Pyramide, et 10/11 du pied mathématique chinois de 333mm,257. Ce dernier

était contenu 700 fois dans la largeur de la Pyramide de Khéops. Ce qui donne :

$$700 \times 333^{mm},257 = 770 \times 302^{mm},961 = 756 \times 308^{mm},5714$$
$$= 233^{mm},28.$$

On voit que les Japonais n'ont eu qu'une légère modification à faire subir à leur mesure nationale pour la mettre en rapport exact avec le mètre français. Il pourra en être de même pour le pied des Anglais. La modification serait encore moins importante, car si l'on restitue au pied anglais sa valeur antique de $304^{mm},7619$, le rapport de cette valeur au mètre sera de $\frac{32}{105}$. Dans la pratique, cette modification serait insaisissable, puisque la cote officielle du pied anglais a été fixée à $304^{mm},79449$. La différence n'est que de 3/100 de millimètre.

On a dit que le système métrique des anciens dérivait du pied de Babylone. — Quel était donc ce pied ? — M. Oppert l'a trouvé de 315^{mm}, et cette cote est bonne puisque 315^{mm} représentent 7/12 de 540^{mm}, valeur d'une coudée employée par les Chaldéens et qu'on rencontre dans un des appareils du *Pilier de Tello*. Mais cette coudée peut tout aussi bien être attribuée à l'Egypte, puisqu'elle est contenue 432 fois dans la largeur de la Grande Pyramide et 400 fois dans la largeur de la Pyramide de *Kephren*.

En outre, le pied d'Egypte de $308^{mm},5714$ vaut 4/7 de 540^{mm} et conséquemment 48/49 de 315^{mm}. Le rapport 1/756 du pied d'Egypte au stade de Kheops est plus simple que celui de $\frac{1}{740,4/7}$ qui unit le pied de 315^{mm} à ce stade. Enfin, le pied chaldéen de 315^{mm} vaut encore 3/5 de 525^{mm} et 7/10 de 450^{mm}. Les deux coudées de 450^{mm} et de 525^{mm} sont essentiellement égyptiennes, ainsi que le prouve l'étalon du musée du Louvre. On peut donc considérer la coudée de 540^{mm} comme appartenant à l'Egypte aussi bien qu'à la Chaldée. On le peut d'autant

mieux que le pied d'Egypte, qui domine tout le système métrique de l'antiquité, vaut 4/7 de la coudée de 540mm.

La coudée de 525mm, qui était *coudée royale* en Egypte, était *coudée ouvrière* en Chaldée. Les Arabes de Baghdad la connaissaient sous le nom de *Yousefiyah*. La coudée de 540mm adoptée par Haroun Er Rachid devint la *coudée noire*; c'est à elle que les auteurs arabes rapportent un grand nombre de mesures.

La numismatique musulmane prouve que tout le système grec et romain se rattache aux mesures de l'Egypte. Le métrétès *d'Alexandrie*, qui valait 3/2 du métrétès *d'Athènes*, équivalait à deux pieds d'Egypte cubes.

Mais il y a un autre pied chaldéen qu'on ne peut pas négliger, c'est celui de *Goudéa* qui vaut 265mm,5.

Ce pied a dû avoir une importance considérable en Chaldée, ainsi qu'en font foi les statues de ce personnage. Il est, croyons-nous, possible d'expliquer l'existence de ce pied parmi les autres mesures de la Babylonie. Il ne diffère que d'un millimètre du pied d'Eratosthène. Le stade égyptien de 700 au degré valait 158m,693 ou 600 pieds de 264mm,489. Le stade de Goudéa valait 159m,3 ou 600 pieds de 265mm,5. D'où il suit que le degré de Goudéa valait 111,510 mètres, si l'on compte 700 stades au degré, ou seulement 110,625 mètres, si l'on ne donne au degré que 694 4/9 stades.

Que conclure de ces rapprochements, si ce n'est que Goudéa voulut, lui aussi, faire la vérification de la longueur du degré mesuré dans la plaine de Babylone, et qu'il imposa à ses contemporains le pied qu'il en avait déduit.

C'est ce qui explique le double appareil des *Colonnes de Tello* dont l'un nous montre la série égyptienne de $\frac{756^{mm}}{VII}$ où l'on rencontre la coudée de 540mm et dont l'autre nous donne le pied de Goudéa.

Cette hypothèse n'a rien d'invraisemblable, puisque les astronomes d'Al Mamoûn ne firent pas autre chose dans les

plaines de Mésopotamie. Les anciens étaient donc rompus à ce genre d'opérations.

La coincidence du résultat obtenu par Almamoûn avec celui d'Eratosthène, à 1,200 ans de distance, prouve aussi que les savants de l'antiquité s'étaient transmis une valeur traditionnelle du degré qu'ils croyaient pouvoir retrouver la même sur tous les points du globe. C'est précisément ce qui rend intéressante l'opération que nous supposons faite par Goudéa. Il ne tint aucun compte de cette longueur traditionnelle ; et il consigna non-seulement dans un étalon fixe que possède le Louvre, mais encore dans une application *construite*, le résultat qu'il avait personnellement obtenu.

La célèbre opération exécutée par Eratosthène pour évaluer la distance comprise entre Syène et Alexandrie ; celles qui furent, plus tard, reproduites en Mésopotamie et en Arabie, à l'époque des Khalifes musulmans, ne laissent aucun doute sur la préoccupation qu'ont toujours eue les savants de l'antiquité de connaître, par un mesurage direct, la longueur d'un degré terrestre. Nous la retrouvons en France, chez *Fernel*, à l'époque de Henry II, et chez *Picard*, au XVIIe siècle. Et ce qu'il y a de bien singulier, c'est que le résultat direct obtenu par *Picard* diffère à peine de celui des Arabes et des Egyptiens de l'antiquité.

Trois monuments antiques confirment pratiquement la valeur du degré établi par les anciens Egyptiens. Ces trois monuments sont : le *stade de Laodicée* en Asie-Mineure, mesuré par l'anglais Smith qui le trouva de *729 pieds anglais* ; la *grande Pyramide* d'Egypte dont le côté de la base mesure $233^m,28$ et le *Parthénon d'Athènes*, dont la largeur est de 100 pieds de $308^{mm},5714$ ou 60 coudées de $514^{mm},285$:

1°) — Sept cent vingt-neuf pieds anglais théoriques de $304^{mm},7619$ font $222^m,1714$ et 500 stades de $222^m,1714$ font $111085^m,714$, longueur qui diffère de 25 mètres seulement du degré moyen des modernes. On sait que Ptolémée divisait le degré en 500 stades. Donc le stade de Laodicée est le même que celui de Ptolémée.

2°) — Si l'on *multiplie* 111,085ᵐ,714 par 21/10000, on obtient 233ᵐ,28, longueur du côté de la base de la grande Pyramide. Autrement dit : 10,000 stades de 233ᵐ,28 font 21 degrés antiques. Le rapport du stade de Ptolémée au stade de Khéops est

$$\frac{20}{21} = \frac{100}{105} = \frac{222^m,1714}{233^m,28}$$

3°) — Si l'on *divise* 111,085ᵐ,714 par 360.000, on obtient le pied de 308ᵐᵐ,5714 qui est celui du *Parthénon*. Le stade de Khéops en contient 756. Le stade de Laodicée en contient 720.

4°) — Aux trois exemples qui précèdent, on peut en joindre un quatrième. — Au XVII° siècle, *J. Greaves*, Anglais, étant en Egypte, mesura avec soin la coudée (*Pik*) qui était alors la plus en usage parmi les marchands du Caire. Il la trouva de 555ᵐᵐ,428 à très peu près.

Or, 200,000 coudées de cette espèce font encore 111085ᵐ,714 et 10,000 de ces coudées forment la Parasange de 5554ᵐ,285 qu'Hérodote évalue à 30 stades attiques de 185ᵐ,142.

Le hasard seul ne suffit pas pour expliquer de telles coïncidences, et l'on est conduit à reconnaître que les anciens Egyptiens ont su, à une époque encore indéterminée, mesurer directement la longueur d'un degré terrestre. De ce degré dérive le système métrique qui a régi toutes les transactions commerciales de l'humanité depuis les temps les plus reculés de l'histoire jusqu'à nos jours.

Abraham acheta le champ de Macpéla au prix de 400 *sicles* d'argent commercial.

Le *sicle* est égal à une demi-once romaine.

L'*once romaine* vaut 1/12 de la livre de 326ᵍʳ,455.

La *livre romaine* est contenue 90 fois dans le cube du pied d'Egypte de 29ᵏᵍ,3810.

Le pied d'Egypte cube contient donc 2160 *sicles*.

C'est donc de l'Egypte qu'est issu le *sicle*, dont l'usage était connu en Palestine, à l'époque d'Abraham.

Eratosthène divisait le degré en 700 stades, ce qui donne au stade de cet astronome 158ᵐ,693. De telle sorte que les trois

stades de *Ptolémée*, de l'*Attique* et d'*Eratosthène* sont entre eux comme les nombres 5, 6 et 7.

Le pied du stade d'Eratosthène est le même que celui dont Pline se servit pour mesurer la grande Pyramide. Deux de ces pieds forment la *coudée* du nilomètre antique de l'Ile d'Éléphantine, coudée dont la valeur théorique est de 528mm,979. C'est un cinquième exemple à ajouter aux quatre qui précèdent. Deux cent dix mille coudées de 528mm,979 font encore 111,085m,714.

L'examen des monnaies musulmanes a confirmé toutes les valeurs que nous avons attribuées aux poids antiques et à la mesure cubique dont ils dérivent.

Les coïncidences sont telles que, jusqu'à preuve contraire, on est obligé de rapporter à l'Egypte l'invention du système qui subsiste encore dans le monde entier.

Ce n'est donc pas le pied chaldéen de 315mm qui est la base du système métrique des anciens, c'est le pied d'Egypte. Le rapport $\frac{48}{49}$ qui les unit semble indiquer clairement que le premier est une conséquence du second.

Le principe de l'unité existait dans l'antiquité puisqu'on pouvait rapporter toutes les mesures au pied d'Egypte.

Au lieu de s'ajuster sur un degré de 111,085,714, les mesures modernes devront s'ajuster sur un degré de 111,111m1/9. Les différences seront presque insignifiantes ; les anciens ont eu la livre de 499gr,677, et la coudée de 999mm,7714, ainsi qu'en font foi certains monuments grecs et les monnaies arabes parmi lesquelles on rencontre un dinar de 4gr,99.

Il est surprenant qu'aucun étalon du pied d'Egypte ne soit parvenu jusqu'à nous, soit sous sa forme simple, soit sous la forme double d'une coudée de 617mm,142.

Mais ce qui peut donner confiance dans la valeur que nous lui attribuons = 308mm,5714, c'est son rapport 4/7 avec la coudée de 540mm, et 5/9 avec la coudée du Caire de 555mm,428.

La numismatique musulmane vient aussi à notre aide, pour prouver que la moyenne 308mm,3 à laquelle les archéologues se

sont arrêtés est trop faible. Le cube de 308mm,3 est de 29kg,30357 et ce cube divisé par 90, 60 et 80 donnerait pour la livre romaine 325gr,595 ; pour la livre de Paris 488gr,392 et pour la livre de Charlemagne 366gr,294 seulement, au lieu de 326gr,455 ; 489gr,683 et 367gr,262.

La collection musulmane du Cabinet de Paris nous montre les *derhâm* de 3gr,26 et de 3gr,67, ainsi que le *dinar* de 4gr,896 avec la cote de 4gr,90.

La numismatique des Arabes nous fournit ainsi la preuve suprême de l'exactitude des valeurs que nous avons attribuées à toutes les subdivisions du système métrique des anciens et l'on ne saurait trop louer M. Henri Lavoix du soin avec lequel il a su faire l'inventaire des 3 ou 4,000 pièces musulmanes que possède le Cabinet des Médailles de la Bibliothèque Nationale.

Paris, janvier 1898.

C. MAUSS.

Baugé (Maine-et-Loire). — Imprimerie DALOUX.

www.ingramcontent.com/pod-product-compliance
Lightning Source LLC
Chambersburg PA
CBHW071431220526
45469CB00004B/1490